KB048726

# 미술가 정진C의 아무런 하루

# 미술가 정진C의 아무런 하루

일상, 영감의 트리거

글·그림 정진

*différance*

미술가의 글이니,
낭만적이고 서정적인 것을 바랐다면
죄송스럽다.
아마 그렇지 않을 테니까.
나의 쓰기에는 두 가지 목적이 있다.
하나는, 두서없이 뻗고 흩어지는 생각들을
부여잡기 위한 수단이고,
다른 하나는, 작품을 할 때마다 적는 노트들이다.

매일 생각하고 매일 작품하니, 매일 적는다.
언젠가 누군가에게서 들었던 문장,
지인들의 이야기를 기억해 둔다.
이것은 창작가에게 좋은 재료가 된다.

차곡차곡 모았다가 글도 쓰고 미술도 한다.
메모, 일기, 시, 에세이, 소설,
회화, 판화, 스케치, 설치 등, 정해진 이름은 없다.
이것들은 나와 세상을 향한 고백이나 다짐들,

궁금증 같은 것들이며,

일상이자 고민의 흔적들이다.

쓸데없이 생각이 많은 사람에게 펜과 붓은

필연적으로 좋은 친구.

삶의 어느 시기마다 흥미로웠던 것을 적어 모은다.

이것의 주제에는 범위가 없어,

한없이 작은 입자가 되기도,

끝없이 거대한 우주가 되기도 된다.

이해 못 할 타인이 되기도,

더 이해 못 할 나 자신이 되기도 된다.

이렇다 보니 수려한 쓰기, 모범적 쓰기는 되지 못할 것이다.

하루에게서 쓰기와 미술을 따로 떼어 놓을 수 없더니,

이렇게 책이 되었다. 놀라운 일이다.

가영과 케이, 사랑하는 가족과 다반 관계자 분들,

그리고 이 책을 읽어 주시는 모든 분들께 감사드린다.

감사합니다.

<div align="right">

2023년 여름

정진

</div>

일러두기

◎ 이 책의 목차를 구성하는 〈마음 풍경〉, 〈영역 인간〉, 〈남겨진 감정들〉은, 작가 정진의 미술작품 제목과 동일하다. 작업하며 적은 노트들을 바탕으로 하였다.

◎ 〈인터뷰〉, 〈남겨진 감정들〉, 〈더 씬〉, 〈(잃어)버린 것들〉은 같은 결을 가진 작업들이다. 이것들을 묶어 〈남겨진 감정들〉이라는 챕터를 구성하였다.

◎ 이 책은 저작권법에 의하여 보호를 받는 저작물이므로 무단 전재와 복제를 금한다.

# 목차

–

# 1.

# 밤 12시

: 밤 12시는 작가가 낮 동안 모은 이야기들을 사유하고, 쓰고, 내일의 미술을 기획하는 시간이다. 낮에 써놓은 짧은 노트들이 하나의 글이나 프로젝트로 변신하곤 한다.

: 글의 순서는 날짜와 상관없이 배치하였다.

## 낮 12시의 사람들

–

같은 사람도 시간에 따라 달리 보일 때가 있다.
사람을 시간으로 나누는 일은 흔치 않지만.
아마도 2008년 대기업을 퇴사하기 전까지,
점심시간마다 북적북적 휘감기는 그들을 보며 생각했었다.

– 낮 12시의 사람들은, 궁금한 사람들 같아.

궁금이라는 단어에는, 무엇이 알고 싶어
마음이 몹시 답답하고 안타깝다는 뜻과 함께
내가 모르는 다른 뜻이 숨어 있었다.
배가 출출하여 무엇이 먹고 싶다.

말단 회사원이 보는 낮 12시의 사람들은, 그렇게 궁금해했다.

열대어 무리처럼 떼 지어 궁금했다.

아닌 척해도 나름 열심히 사는 그들은,

자신 일의 시작과 끝에 대해 답답해했고,

자신 삶의 시작과 끝에 대해 안타까워했다.

그런 마음들이 쌓여 공허를 만들고 허기를 만들었나?

고픈 배를 지갑과 함께 움켜쥐고 뛰쳐나가,

무슨 말이든 쏟아 내고, 그 비워진 곳을 음식으로 채워 넣었다.

마음이 궁금해 답이 고프고, 입이 궁금해 배가 고팠다.

## 밤 12시의 이야기들

–

밤 12시에는 글을 만든다.

만든다는 동사가 멋없지만 적합하다. 단어들을 이리저리 짓고,

쌓고, 깎고, 붙이는데, 그것들을 아우르려면 만든다가 알맞다.

결국 원래의 것이 아닌 새로운 상태를 이루어 내는 것.

그리고 나의 글은 원래 멋없다. 그래서 괜찮다.

글을 공감각화한다.

일부러 여러 감각이 느껴지도록 글을 쓴다는 것이 아니다.

낮 동안 노트에 적어 놓은 것들을 보며, 그때를 복기한다.

이것을 쓰는 동안 느낀 오감의 자극들.

그 앞뒤에 벌어졌던 사건들.

주변의 각인된 인상들. 그리고

왜곡은 환영歡迎한다. 어차피

왜곡은 환영幻影이다.

밤의 시간들은 그것에 도가 텄다.

사상이나 감각의 착오를 보이게 하는 것.

그대로 두는 것이 글에 이롭다.

낮 12시가 궁금의 시간이라면,
밤 12시는 궁극窮極의 시간인가.

## 떨어져야만

-

수면 위에 물방울이 톡! 하고 떨어지면
주변이 순식간 일렁이며 솟구친다.
그 모양이 다양하고 신비하다.
잔잔한 수면을 그저 두어서는 그것들을 볼 수 없다.
하나의 물방울은 떨어지며 파문을 일으키고,
하나는 둘이 되고 셋이 된다.
어느 순간 빗방울처럼 쏟아져 내린다.
토독! 하던 것은, 후둑! 하더니, 첨벙! 한다.
나중은,
스스로가 만들어 낸 물방울을 온통 뒤집어쓴다.

마음의 그것이, 다르지 않다.
그러니 젖고, 그러다 잠긴다.
풍덩!
절대, 고요할 수 없게.

**떨어져야만, 솟아오른다.**

-

물체를 자극하면, 물리적 변화가 일어나는 시점이 온다.
정서적 변화도 다르지 않다.
'어느 날, 갑자기'에도, 트리거는 필요하니까.
누군가는 홀로 그것을 찾아내지만,
대부분의 우리는 관계 안에서 그것들을 발견한다.
실은, 그 안에 파묻혀 사는 듯하다.

# 역류

—

침전하는 순간
솟구치는 순간
우리는 같은 길을 거쳐야만 한다.
존재하지만 보이지 않는 그 길은,
매일의 눈 앞에 늘어져 있다.

각자의 방향은 다르겠지만,
언제나 우리는 사이에 존재하고
길 끝에 닿은 이는, 아무도 없다.

## 물성에 대하여

–

작품에서 물성은 매우 중요한 역할을 한다.

조각이나 설치미술이 아닌, 회화에서도 그렇다.

작가의 최근작인 〈높고 낮음, 흐름, 깊고 얕음에 대한 연구〉를

예로 들어보자.

물성. 물리적 성질.

작품에서 조화는 물질들의 협력으로 이루어진다.

작가는 그것의 위치를 정해 주는 역할을 한다.

그리고 그 협력이라는 것은, 서로의 어깨를 감싸고 응원하며

캔버스에 달라붙은 물감들로만 이루어지지 않는다.

서로 섞이지 못해 무엇은 붙고, 무엇은 흘러내리는 형태로

굳어 버린 물감들로도 이루어진다.

물을 베이스로 하는 아크릴 물감과

기름을 베이스로 하는 유화 물감은 서로 섞이지 않아,

한 캔버스 안에 공존하려면 이러한 현상이 일어난다.

이 반발과 갈등을 이용하여 흐름을 만들어 낸다.

물감의 직설적 흐름도 만들고,

전체 작품을 아우르는 흐름도 만든다.

이것이, 인간의 삶과 무엇이 다를까.

## 깊은 물

–

뿌연 수증기를 무시했더니,
하찮은 빗방울을 무시했더니,
모이고 모여 바다가 되었다.
그것은 바다의 일부였다.
그것은 나보다 깊고 깊더라.
어느 바다도,
어느 누구도,
그저 홀로 가만히 깊어지지는 않을 것이다.

물이고 사람이고, 깊은 것은 경이롭다.
물이고 사람이고, 깊은 것은 무섭다.

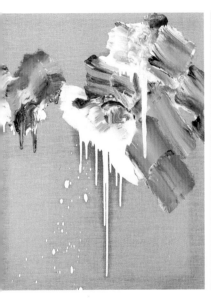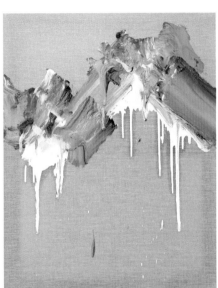

## 희망

-

SNS에, 작업중인 작품의 이미지와 함께 글을 하나 올렸다.

- 나는 외국말만큼이나 한국말도 서툴러서,
  눈에 띄는 말, 귀에 꽂히는 말을 곧잘 적는다.

오늘의 단어는,  어슴푸레하다.

- 빛이 약하거나 멀어서 어둑하고 희미하다.
- 뚜렷하게 보이거나 들리지 아니하고 희미하고 흐릿하다.
- 기억이나 의식이 분명하지 못하고 희미하다.

친구가 댓글을 달았다.

- 구름 속에 가려져 잘 보이지 않는 희망 같은⋯
  그러나 분명히 존재하는?

내가 대댓글을 달았다.

– 희망은 잘 보이는 곳에 두자.
  탁자 위에 두고 오며 가며 보자.

우리, 그렇게 하자.

# 춘몽春夢

-

꿈을 곧잘 꾼다.

그날 저녁 꿈에서는, 친구가 죽는 모습을 보았다.

눈을 뜨자마자 머리맡의 휴대폰을 찾는다.

당사자에게도 나에게도 길몽이길 바라는 마음으로 점집 찾듯 포털 사이트를 찾는다. 아무리 현실이 아니더라도 이렇게나 참 담한 일을 보고 겪었는데, 적어도 길몽쯤은 되어야 하지 않겠 어? 보상심리. 프로이트도 그다지 좋아하지 않는 내가 해몽을 믿을 리 없지만, 일단은 궁금하니까.

이런… 해몽까지 뒤숭숭하다. 그녀에게 문자를 보낸다.

- 잘 지내? 니 꿈꿨어.

- 오~~~~ 뭐야~ 뭐야~ 내 꿈 꿨어? 나 완전 잘 지내.

　나 그동안 소개팅 두 번이나 했어. 할 얘기가 정말 많다구~

잘 지내고 있구나. 안도.

만약 그녀가 시무룩했다면, 내 꿈 탓인가? 자책했을 텐데.

무탈한 그녀에게 감사하다. 그리고 그 주말 만난 그녀는

신나게 소개팅 이야기를 늘어놓았다.

이야기의 끝에는 뜬금없는 선언도 포함되었다.

- 이번 생은 글렀어. 이제 내 인생에 남자 없다!
  결혼 안 해. 노후 계획하려면 돈이나 왕창 벌어야지.

꿈에서 만난 죽음은 그녀 결혼의 화신化身이었나?
그녀의 결혼 유무가 그리 중요한 것은 아니지만(친구로서 그
녀의 어떤 결정도 지지하니까), 저 말을 들은 지 일 년도 안 되
어 청첩장을 받았다. 환하게 웃는 그녀는 5월의 신부. 심지어
소개팅했던 둘 중 한 명과 결혼하는 것도 아니었다.

이런, 이런. 이것 봐. 역시 꿈이란 건 요사스러.
어떻게든 해석해서 현실에 반영하고 싶게 만들잖아.
없는 것이 꼭 있는 것처럼 굴잖아.

**말을 줄여야겠다.**

-

사람들은 주변으로부터 자신을 보호하며 진화해 왔다고 한다.
서점에 가면 인간들이 지금껏 어떻게 살아남았는지를 분석해
놓은 책들을 종류별로 볼 수 있는데, 개중 흥미로운 것은 즉각
적으로 범주를 만들어 적용하는 일. 즉, 머릿속으로 카테고리
만들기. 선입견이다.
이것은 오랜 시간을 거치며 인간의 본능이 되었다고 한다. 이
렇게 하면 상대나 상황에 대한 대처가 빠르고, 위험으로부터
자신을 대피시키는 일이 용이해지니까. 실제로는 상대가 위험
하지 않다고 해도 손해 볼 것은 없다. 그럴 가능성을 가진 상대
를 피했고 안전해졌으니까. 그렇게 시간과 함께 고정된 관념이
된다.

선입견과 고정관념이 진화에 의한 본능의 영역이라면, 우리는
그것을 어쩔 수 없다. 그러나 확실하지 않은 상태에서 상대에
게 그것을 어떻게 표현하는가는, 인성의 영역이다. 생각은 자
유이나 말에는 책임이 따른다고 했다. 그래서 그 말은, 그 사람
이 된다. 어떤 말은, 자유의 영역이 아니라 무례의 영역일 수
있다는 것.

## 누워도 돼

–

사람마다 가고자 하는 목적지는 다르겠지만,
목적을 잃었거나 목적이 바뀌었다고 해서
그것을 가치 없다 말하지 않는다.
새로운 가치는 충분히 만들어질 수 있다.
모든 가치는 수정될 수 있다.
삶의 목적지는 저곳이 아닐 수도 있고,
하나가 아닐 수도 있다.
쓸모가 없다면 그것을 만들면 된다.

자기계발서 첫머리 같은 진부한 말이지만, 일단 믿어 보자.
그것 말고 달리 할 것도 없잖아.
대한민국의 온 중력이 힘을 모아,
네 눈꼬리 입꼬리 어깨꼬리를 잡고 당겨도,
괜찮아. 누워 있으면 되지.
그러다 보면 또, 일어나고 싶을 거야.
그리고 사실 그 중력이란 거, 별것 아닐지도 몰라.

## 지금, 두려움, 안도감, 바보

–

우리의 현재는 우주 전체에 적용할 수 없다고 한다. 우주의 현재는 의미가 없다나? 과거 현재 미래를 구분하는 보편 기준이 없기 때문이라고. 예전의 우리는 시간이 쌓인다는 개념을 당연히 받아들이며 살았지만, 아인슈타인의 중대발표(?)로 인해 그것이 흐르지도 쌓이지도 않는다는 것을 알게 되었다. 그러나 질량에 따라, 속도에 따라, 시간이 상대적으로 흐른다는 사실은 이해하기 어렵다. 탄력적인 시간이라는 것은 왠지 무섭다. 그래서 나는 여전히 존재가 희미한 지금이나 현재와 같은 것들이 친근하다. 그것을 읽고 말하면 마음이 편해진다. 안도감. 그것은 손쉽고 지지자가 많다. 손에 손을 잡고 바보로 산다. 모르는 게 아니라, 눈 감은 바보로.

## 제물祭物 제조자製造者

-

누군가를 비난하기 좋은 상태라는 것이 존재한다.
이때, 자신이 과녁이 되는 것을 피하기 위해
사람들은 무엇을 할까.
문제를 해결하려 노력하나?
그것은 너무 멀다.
손쉽고 가까운 것을 찾아보자.
대신할 누군가를 지목하는 일.
스스로를 보호하기 위해 타인을 제물 삼는 자들이 있다.
마피아 게임 하듯,
자신에게 쏟아지는 관심을 돌리기 위해,
무고한 시민들을 혼란에 빠뜨리기 위해,
확실한 시민 한 명을 마피아로 몰아간다.
본능인지 학습인지 헷갈리지만,
못되긴 매한가지.

# 신앙

-

모든 종교는 토속신앙에 흡착해 살아남는다. 그래서 그 지방 특유의 풍속과 함께 해온 종교는 민중의 것일 때 영향력의 뿌리가 깊어진다. 깊기만 하겠나. 사방으로 뻗어 나간다. 마음을 얻으면, 살생 없이도 사람들은 백기를 드니까.
그런데, 요즘의 사람들에게 종교가 신의 영역이었나?
그녀가 말한다.

- 그럼 난 이만 돈 쓰러 갈게. 내 신용카하느님이랑.

대학 때부터 쇼핑은 혼자 하던 그녀다.

- 이렇게 열심히 카드를 쓰면,
  다니기 싫은 회사에 열심히 다닐 수 있게 된단다.
  너는 회사 다닌 지 하~도 오래돼서 기억도 안 나겠지만.
  일종의 최면이고 마법이고 종교지. 바이~

오늘도 그렇게 신앙심 투철한 그녀는,
그녀의 종교를 찾아떠났다.고 한다.

# 마음 듣는 사람들

–

말소리. 인간의 목소리.

그것에 민감한 사람들이 있다.

아기들에게 엄마의 말소리가 그렇듯,

말의 내용뿐 아니라 말하는 이의 모든 것을 읽어 낸다.

표정과 몸짓, 음성의 고저나 떨림의 정도,

특정 사건과의 관계…

이것들을 묶어 하나의 언어로, 직관적으로 받아들인다.

아이에게 보호자의 정보는 그들의 생명줄이니

그런 것이 이해되지만,

성인이 되어서도 그것에 예민한 사람들은, 피곤하다.

상대가 자신의 짜증이나 우울함을 굳이 내보이지 않아도,

아무리 부드럽고 미려하게 꾸며도,

그 안의 묘한 표정을 함께 듣는다.

함께 들린다.

# 우울

-

우울하다 한다.

혼자만의 시간 안에서, 사람들은.

일부러라도 즐거웠던 기억들을 되뇔 것 같지만,

그렇지 않다고.

불행에 더욱 민감하기 때문이라고도 한다.

백 개의 행복보다, 한 개의 불행이 더 참기 힘들어서 그렇다고.

나쁘다고만 할 수는 없어 보인다.

분명히 그것은 전진의 동력이 될 수도 있으니까.

그러나 지친 이에게 그것은 후회나 나태의 핑계도 된다.

일종의 늪과 같은데,

후회의 순간들을 계속 되돌리면 지옥문이 함께 재생된다.

그 문을 여는 순간,

무한 반복되는 무기력과 상실감을 마주하게 된다.

단테가 이야기한 신곡의 지옥문에 쓰였듯,

희망이 없어 보인다.

냄새도 모양도 없는 그것 안에는,

뜨거운 용광로도 팔다리가 잘려 나가는 사람들도 없다.

그곳은 어제와 같이 평범하고 매일과 같은 모습을 하고 있다.

그러나 일단 그 문이 열리면,

『신곡』에서 묘사한 모든 것들을 느낄 수 있다.

보이지 않지만, 경험할 수 있다.

어제의 아늑한 침실은, 오늘부터 나의 지옥이 된다.

알아채기도 힘들다.

문은 서서히 열린다.

소름 끼치게도, 인지하지 못한 어느 순간 그 중심에 선다.

무기력이 무서운 것은, 아무런 자극을 받지 못하기 때문이다.

그러니 벗어나야 한다는 결심을 할 수 없다.

그저, 있다.

마음도 내가 가져야, 마음가짐이다.

무기력은 마음을 앗아 간다.

시작은 알지도 못하는데 중심에 있고,

중심에 있는지도 모르는데, 자신만이 끝낼 수 있다고 한다.

## 운명?

-

좋아하는 일을 하며 살지만,

나의 일이 내 운명이라는 생각은 하지 않는다.

운명론자가 아니다. 그것은 결정이었다.

어려서부터 미술작가, 글작가가 되겠다 희망한 적 없다.

그것이 아니면 무엇도 싫다 떼쓴 적도 없다.

점점 그런 사람이 되기를 소망했고, 순간순간 결정했다.

학교를 다니고, 회사를 다니고, 전업 작가로 사는

모든 날들에서,

미술과 글에 대해 생각하지 않은 날은 없었다.

그것들을 현실에 옮겼다.

그날의 직업이 무엇이든 상관없이

그것들을 꾸준히 현실에 옮겼다.

결국 우리는, 매일의 모임이니까.

운명보다, 매일의 힘을 믿으니까.

# 일

–

내 일이, 내 뒷덜미를 낚아채, 내 삶을 질질 끈다.
삶과 일은, 살뜰히 손을 잡고 나란히 걸을 수는 없는 것일까.
그런데 나는, 이런 말을 할 자격이 있나.
누군가 말했다. 아마도 보부아르.

– 나의 방어수단은 일이다.
  그 누구도 내가 일하는 것을 막을 수 없다.

언젠가 나는 이 글귀에 밑줄 그으며 공감했으면서.
지금도, 그러면서.

## 1시와 2시 사이

–

나이에 대한 이야기에 흥미가 없다.
그것이 충분히 많거나 적어서가 아니다.
별 의미가 없기 때문이다. 마치,

– 이것 봐. 1시가 지났더니, 2시가 됐어!

이런 느낌이랄까.
1시와 2시를 주제로 이야기하는 사람은 없다.
1시와 2시, 그 사이에 무엇을 했는지를 이야기하는 사람이
있을 뿐이지.

## 식은 관계

-

지금 우리 관계가 그래. 식어 버린 커피.
진부한 표현이지만,
그 진부하다는 느낌조차 우리와 닮았다.
이야기하는 상대를 보며 딴생각하는 것은 예의가 아니지만,
둘 사이에 놓인 애꿎은 커피잔만 보고 앉았다.
그는 언제나 말이 많은 사람이었고,
듣는 이의 의중이 중요한 사람도 아니었다.
해야겠다!
마음먹은 양의 이야기를 모두 쏟아 낼 수만 있다면,
그만인 사람.

애매하게 남은 따뜻했던 아메리카노.
따뜻했던 때는, 그의 무엇도 좋아 보이더니,
미지근하게 식어 버린 지금, 그의 무엇도 좋게 보이지 않는다.
마셔 버리기엔 너무 많고, 버리기엔 아까운.
버려?
무엇을?
어떻게?

일단 두기로 한다.

사람 사이에는 언제나 권태기가 있고,

두고 보면 자연스레 알게 되겠지.

그냥 그렇게 잊혀질 사이인지, 아니면

어느 순간 또 아무렇지 않게 친할 사이인지.

사람 사이의 일은, 모르겠더라.

별것 아닌 얼음 한 줌이, 식은 커피를 살려 내기도 하니까.

## 간디주의적 도발

–

책을 읽다가, 두 단어가 흥미로워 적어 놓았다.

– 간디주의적. 도발.

그것을 보고 있자니 웃음이 난다.
비폭력적이라 상대를 해하지 않지만
끈질긴 저항정신으로 무장된,
듣는 이의 짜증과 분노를 유발하지만
완벽히 평화로운 형태를 지닌, 도발.

어느 순간 분노의 정점에서
말하는 이는 듣는 이의 폭력성을 자아내지만,
그는 문화인이므로
폭력만은 격렬히 참아 내야 하는, 그런 도발.

한마디로,

상대를 열받게 하는 조용한 도발.

.

.

.

엄마, 미안해.

간디주의적 도발정신이 투철한 자식을 둔, 모든 엄마들에게.

## 그냥 좀

–

지금, 이 책의 열세 번째 새로 고침을 하는 중이다.
부분적인 수정이야 만날 하는 것이고.
무슨 어마어마한 문학 작품이라도 쓰는 것처럼,
이리 고치고 저리 고치고.

– 이렇게 재능 없는 인간이 책이란 걸 내도 되나.
  깜냥도 안 되면서 괜히 덤볐나.

마음의 소리가 온몸에 진동한다.
한숨을 냉수처럼 벌컥벌컥.
이렇게 며칠을 지낸 오늘 아침.
즐겨 듣는 팟캐스트, 한 작가님이 이야기한다.
초고를 쓰고 출판이 되기까지 몇 번을 고치는지
헤아릴 수조차 없다고.
때마침 티비 광고는 나이키.
Just Do It.
저것은, 나 들으라고 하는 소리구나.
신발을 팔자는 게 아니었어.

원래 못하는 애들이 핑계가 많지.

저 짧은 영어를, 들리는 대로 풀이해 본다.

– 야! 징징댈 시간에 제발 그냥 좀 해라. 쫌!

## 국립중앙박물관에 다녀온 날

–

가끔 간다. 혼자서.

– 나 지금 뭐하는 거지?

하는, 자기반성이나 자아성찰 같은 것이 멱살을 잡고 흔들 때.
그러니까 현타現time가 오는 그 시점에.
좋은 것 보고 좋은 일 겪으며 눈은 높아졌는데,
해놓은 것을 보면 절로 한숨이 새어 나올 때.
남들은 그저 그런 것도 좋은 것이라며 잘도 우기던데,
그런 것도 할 주제가 못 돼서 한숨만 날 때.

그곳에서는 내 안팎이 경건해진다.
시대를 뛰어넘은 한반도 최고의 예술가들이,
이름도 없는 그들이,
말없이 조언한다.
아무리 개념concept이 중요한 시대가 도래했어도,
예술가는 예술로 말하니까.

# 모든 것을 위한 획

–

하나둘 쌓여 가는 그것과 함께
생각으로만 더듬던 이야기들이 펼쳐진다.

모여라.
의미를 뒤집어쓰고
헤집고 자리 잡아라.

살아라.
의미를 뒤집어쓰고
이곳이 아니면 안 될 것처럼, 꼭 그렇게.

어쩌면 세상은,
무의미해 보이는
작은 의미들의 모임인가.

## 익숙함

\-

맛없다. 없다. 하면서도,
낯선 곳에서 만나면 못 견디게 반갑다.
익숙한 것은 무섭다.
힘이 세다.
2011년 8월 스타벅스 보스톤.

관성이라 한다.
물체가 밖의 힘을 받지 않는 한,
정지 또는 등속도 운동의 상태를 지속하려는 성질.
보통 질량이 클수록 물체의 관성이 크다.
유의어는 습관성, 타성.

인간에 적용해 보자.
인간의 관성은 안과 밖의 힘에 의해,
정지 또는 운동의 상태를 지속하려 한다.
이것이 개인에게 적용된다면, 큰 문제가 없어 보인다.
타성에 의해 해오던 나쁜 습관들을 버리면 그만이다.
그렇지 못했다면, 뭐 어쩔 수 없는 일이고.

그런데, 여기에서 질량의 큼을 물성이 아닌,

인간과 단체의 영향력으로 대체했을 때,

이것은 무서운 말이 된다.

영향력이 클수록 관성이 크게 되니까.

언뜻 안전해 보이는 이 문장이, 더없이 불안하다.

2021년 8월 스타벅스 서울.

## 적당한 인간

-

티비 속 한 연예인을 보며, 지인이 그런다.

- 저 사람 보면, 잘 구워진 고등어 같아.
  그래서 사람들이 좋아하고 유명해졌나?

노릇노릇 구어진 고등어 몸통에 그 사람 얼굴이 덧씌워진다.
있는 듯 없는 듯하지만 언제나 어디에나 있는,
호불호 없이 좋아하는 고등어 토막은 심지어 비싸지도 않다.
접근성도 좋고 진입 장벽도 없고.
지인의 말을 들으며 처음 든 생각은,

- 멋이 없잖아. 그래도 연예인인데.

그리고 멈칫. 다시 드는 생각은,

- 어려운 일을 해낸 사람이네.

멋없이도 모두의 사랑을 얻는 것은
천부적인 것인가.
열심의 영역인가.

어른이 되는 어느 시점에서, 나는 모두가 사랑하는
그런 사람으로는 살아갈 수 없다는 것을 눈치챘다.
자신에게 실망이야 하겠지만, 마음이 자유롭다.
어차피 자유는 어느 정도의 포기를 동반하니까.
적당한 인간이라는 것.
그것은 얼마나 어려운 일인지…

## 동아줄

-

허름한 동네를 터덜터덜.

땅을 보고 걷다가 멈춰 선다.

눈앞의 줄을 타고 고개가 오르내린다.

길복판, 전깃줄에 널린 동아줄.

한동안 이삿짐이 오가더니 짐과 함께 버려졌나?

이런 모양새로?

이것은 해와 달이 된 오누이만큼이나 비현실적이다.

하늘님은 관대하여, 튼튼한 동아줄로 오누이를 데려가셨지.

- 살려 주세요. 동아줄을 내려 주세요.

오가는 이들은 이리 갸웃 저리 갸웃 그것을 피해 간다.

나는 그 모습을 보고 섰다.

전깃줄에 대롱대롱 길게 매달린, 굵고 꺼끌한 동아줄.

저것은 오누이를 위한 것일까, 호랑이를 위한 것일까.

저것을 잡고 살라는 걸까, 저것을 메고 죽으라는 걸까.

그래. 하늘님이 데려가셨지.

그럼 그건 희극일까? 비극일까?

– 동화들은 참, 곱기도 사납기도 하지.

그해 여름은, 그런 날들이었다.

## 매병

–

매병을 좋아한다.
고려에서 많이 썼고 조선 초까지 사용했다는 준樽(매병)은,
놀랍도록 아름답지만 관상용만이 아니라 한다.
그 안에 귀중하고 흐르는 것을 담았다. 술이나 기름과 같은.

어느 시대에나 있는 그런 누군가는,
술이나 기름만큼 꽃이 중요했을 것이고,
그는 준 안에 매화를 꽂았을 것이다.
그리고 사람들은 그것을 매병이라 부르기 시작했겠지.

술을 담으면 술병이 되고,
꽃을 담으면 꽃병이 되고,
마음을 담으면 마음에 병이 된다.

귀중한 병에 꽃을 꽂는 마음들은 그렇다.
그래서 나는 매병이라는 이름이 눈에 들고, 마음에도 들었나.

2.

마음 풍경

## 마음 풍경, 그 시작

-

- 넌 작품 안에서 너무 많은 이야기를 하려고 해.

언젠가 한 교수에게서 이런 말을 들었다.
그 말이 좋게 들리지 않았고, 그도 칭찬은 아니었다.
나는 왜 그들처럼 명료하지 못할까.
왜 하나의 제목으로 하나의 그림을 그리지 못할까.
왜 하나의 주제로 평생을 작업하는 것이 싫을까.
그때의 나는 작은 말도 괜히 서럽고 슬프고…
10년이 지났고 이제는, 괜찮다.
어쩌면 그것은 비평이 아니라,
객관적 사실의 전달이었을지 모른다.

- 맞아. 나 그런 사람이더라.

나는 그런 사람이고 싶지 않았지만 그런 사람이었고, 괜찮다.
이제는 이런 내가 나쁘지 않다.
오히려 꽤 괜찮아 보이기도 하고.
고치지 못하겠다면 최적의 방향으로 정진 해볼까.

어차피 장점과 단점은 같은 말이기도 하니까.

그러다 궁금해졌다.

- 나는 왜 이런 사람이 됐을까.

  지금의 나는 어떻게 만들어졌을까.

이것은 어쩌면, '저 사람은 왜 저럴까?'와 같은 질문이겠다.

## 모순된 둘

-

이성과 감정.
인간을 이루는 근본 요소는 모순된 둘이다.
인간은 이성적이다. 인간이라 그렇다.
인간은 감정적이다. 인간이라 그렇다.
모순된 저 둘이 만나야만, 인간이라 한다.
그런데 어떻게 우리가,
모순되지 않은 존재로 살아갈 수 있을까.

## 마음 부케

–

마음이 다발꽃처럼
뭉치고 또 흐드러진다.
쌓이고 뭉개이고 활짝 떨어지니,
어느덧 새벽.
하루의 하늘 중 가장 시린 그것 앞에,
향기가 불처럼 피어 오른다.
오색의 그것은 어지러이 아름답고,
갈피를 잡으려니 손이 베인다.

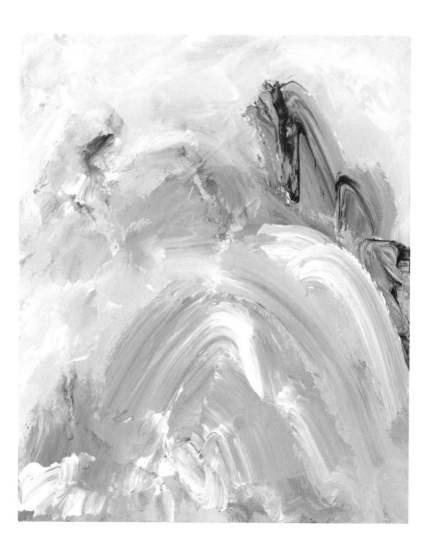

## 모르겠는 마음

–

아픈 구석들이 있다.

그것을 표현하는 사람이 있고, 숨기는 사람이 있을 뿐이다.

그 깊이와 방향은 다르겠지만.

자신의 아픔을 소리 내어 말하는 사람은, 매력이 없다.

왜일까.

우리는 그의 말을 들어줄 귀도, 위로할 입도,

안아줄 팔도 있는데.

고약하다.

아픈 것을 보이고도 싶고, 매력도 있고 싶은 우리는,

아프다 말 못 하고 자꾸 보챈다.

주어도 목적어도 없이 보챈다.

뜬금없이 괜찮은 척, 멋진 척을 한다.

인간은,

다 외로워.

다 아파.

원래, 그래.

위로가 되지 않는다.

어쩌라는 건지 모르겠는 마음도 있는 법이다.

# 벌

–

위잉~ 위잉~
마음속에 벌이 난다.
귀여운 것이 잔뜩 성이 나,
뾰족한 침을 한껏 치켜든다.
이리저리 요란하다.
아무리 시쁜 녀석도 쏘이면 꽤나 아파서,
마냥 얕볼 수도 없는 노릇이다.
손사래를 치며 쫓아내거나,
멀어질 때까지 도망쳐야 하는데,
녀석은 오늘따라 눈치가 없어.
저리 가라 휘젓는 손을 따라, 춤을 춘다.

**문진**

-

전시관의 명성이나 크기와 상관없이
작가는 전시에 시간과 노력을 들인다.
또 들이붓는 것이 마음.
가을 끝에서는,
밟는 낙엽마다 냄새가 바람을 탄다.
따끈한 햇살과 시린 바람을 맞으며,
동그란 돌멩이를 두어 개 주워 씻기고 말린다.
작가의 글 위에 그것을 올리며 빈다.
지금 마음이 날아가지 않기를.

개인전 오픈 5분 전.

## 보름달

-

다양한 모양과 높이를 가졌지만,
동그란 그것만은 소원을 들어준다 한다.
그것은 그렇게, 사람의 마음 안을
산처럼 파도처럼 무지개처럼 굽이친다.
낮에도 밤에도 그곳에 있지만,
밤에만 희망인 그것은,
하루저녁 반작이나 무수히 뜬다.
그러니 많은 날을, 기대로 살게 한다.

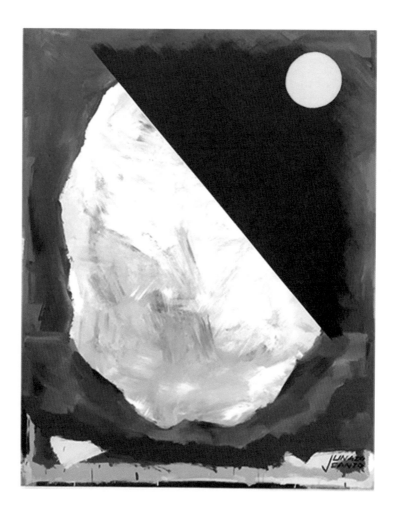

## 달과 어린이

-

매월 보름, 할머니는 동그란 달을 보며 소원을 빌라 하셨다. 그녀는 알까? 달에 소원을 빌기에 9살 어린이는 너무 똑똑하다는 것. 티비에서 보았다. 닐 암스트롱이라는 사람이 아폴로 11호라는 우주선을 타고 1969년 7월 20일 달에 착륙했다. 그는 발로 달의 표면을 밟고 토끼처럼 뛰어다녔다.

- 와보니까 없어서 흉내라도 내나?

토끼가 없다는 것보다, 내가 태어나기도 한참 전에 사람이 달에 갔다는 것이 놀라웠다. 어차피 달토끼가 있대도, 멀리 사는 힘없는 초식동물이, 어떻게 지구 인간의 소원을 들어준다는 건지…

- 흥, 어른들은 어린이를 너무 무시한다니까.

혹시 몰라 정성껏 소원은 빌었지만, 믿지는 않았다.
나는 그런 어린이였다.

어른이라 불리기 충분한 나이가 되고서 알게 되었다.

달에게라도 말 붙이는 것이 얼마나 큰 위안인지. 사실 그것은 달일 필요도 없지만, 왠지 그것은 근사해 보이니까. 달이 차고 기울고, 일식과 월식이 생기고. 초등학교 때 배우는 이 당연한 우주의 질서는, 알고 봐도 모르고 봐도 극적이고 신비로우니까.

달은, 그런 존재.

모르는 척해서라도 신령함을 지켜 주고 싶은, 그런 존재.

거짓이면 어떤가.

속아 줄 땐 다, 이유가 있다.

## 작가의 달

\-

일 없는 작가의 작업실엔, 해가 뜨지 않는다.

해 뜨지 않는 작가의 작업실에, 달이 떴다.

그것을 희망이라 부를까.

희망은 생명처럼 가지를 친다.

하나였던 그것은, 둘이 되고, 셋이 되고, 넷이 되었다.

그러나 아무것도 약속하지 않는다.

그것은 무심하고, 나는 빈다.

희망의 그림자는 허망이었나?

그것이 오기 전에 달에게 빈다.

현무암과 반려암이 표면의 주를 이룬다는,

귀도 없고 눈도 없는,

그것에 빈다.

## 망.하다.

-

소망 비는 마음들은 쉬이 흐르지 못한다.

흐르지 못하고 뭉치고 고인다.

서로 설켜 바닥에 엉덩이를 붙이고 부풀어 간다.

욕망이 되었다,

희망이 되었다,

허망이 되었다,

다시 소망이 되기를 반복한다.

그렇게 이름을 바꾸어 가며 망.한다.

본래의 마음은 아랑곳 않고 밝힌 등불을 따라 오늘을 죽인다.

죽은 몸들은 바람을 잊힘으로 바꾸는 마법을 부리고,

그 주인은 알아도 모른 체를 한다.

그러면 바람은 잔잔해지고,

그러다 바람은 사라진다.

처음부터 없던 것처럼.

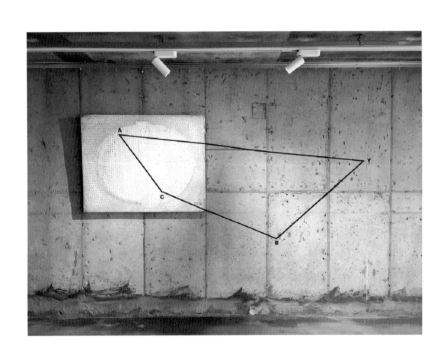

## 소망.하다.

–

소망所望은 바람이고 소망消忘은 사라짐인데,
두 단어가 우리의 언어로 같은 소리를 내는 것을 보고 있자면,
필연으로 묶어 주고 싶은 충동이 인다. 바로 이렇게.

아무리 노력해도 사라지지 않는 바람은, 불씨가 된다.
당신의 건조한 삶을, 전혀 다른 방식으로 살게 할 불씨.
말라비틀어진 일상에 좁쌀만 한 불똥은,
당신 주변의 모든 것들을 땔감 삼는다.
바람이 사라질 때까지 타오른다.
바람이 현실이 되어 사라지거나,
당신이라는 존재가 사라지는, 그날까지.
날 봐.
이렇게 인생이 통째로 타고 있잖아.

## 무지개 감정

-

붉다고 하기엔 너무 파랗고,

푸르다고 하기엔 너무 빨갛다.

딱히, 보라도 아니다.

이름이 없다.

감정을 나누는 일은,

많은 시대 많은 사람들이 해온 일인데,

그것이 하나의 색으로 나뉘는 것을 본 적이 없다.

감정은 무지개를 닮았다.

기쁨도 슬픔도 여러 색을 가진다.

하나의 색을 가진 순수한 감정이 존재는 했었나?

기쁨에는 불안 같은, 슬픔에는 희망 같은 다른 색이 섞인다.

달콤하지만, 너에게는 조금 미안한 지금처럼.

난 그런 게, 사람 같다.

## 니 생각

-

새벽 3시의 마음에
비가 내리고 무지개가 감긴다.
하늘 가득 낙하하고, 마음 가득 남아서,
끝이 나도, 끝이 없다.
새벽 넘어 아침 맞듯,
그렇게 너를 맞는 수밖에.

# 나비 꿈

-

꿈에 나비가 날더니 눈물과 함께 깨었다.
벅차고 답답한데 내용을 잊었다.
눈물은 주체가 안 되고 이유는 알 수 없다.
감당이 되지 않아 일부러 잊었나.
꿈에도 비단처럼 결이 있는지,
깨어서도 그것을 더듬고 있다.

## 꿈결

\-

작고 여린 너를 보며, 나는 무섭다.
현실인지 꿈속인지,
경계조차 모호한 아름다움에.
그 아름다움이 너무 가벼워
아무렇지 않게 사라질까 봐.
빈자리가 나 혼자만 서러울까 봐.

기억 없는 상처 같아.
사연은 모두 잃고 슬픔만 남은 그날의 꿈 같아.
깨어서도 한참을 울었던 그날 같이,
또 혼자서만 서러울까 봐.

꿈은 무의식을 반영하고,
무의식은 현실을 반영한다.
그러나 현실은 될 수 없다.
그러니 이토록 이상理想, 異常하고 아름답다.

#理想 생각할 수 있는 가장 완전한 상태.
#異常 정상적인 상태와 다름. 지금까지의 경험이나 지식과는 다름.

## 나의 나비

–

나의 나비는 꽃을 찾지 않는다.
그는 현실과 꿈을 연결하는 문으로서 존재한다.
밤에 꿈꾸는 이들에게 휴식의 문을
낮에 꿈꾸는 이들에게 이상의 문을 보인다.
그래서 우리는, 밤낮으로 꿈을 꾼다.
그러니 그대는, 밤낮으로 꿈을 꾸라.
그리고 언젠가 당신의 낮에 나비가 사라지면,
지독히 슬퍼하자.

## 너, 해.
-

나비를 그렸더니, 누가 그런다.
나비는 여성을 대표한다고.
그런데, 나비야.
아무것도 대표하지 마.
너와는 상관없는 일이야.
그저 사람의 일.
넌, 그냥 너 해.
나비든, 벌이든, 그 무엇이든.
넌 그냥, 너 해.

## 너의 죽음

–

바다를 향해 달려드는 나비는, 위태롭기 짝 없다.
불 속으로 날아드는 나방보다 더.
그것은 한순간 타 없어지겠지만,
바다 위 그것은 그 숨의 끝까지 날갯짓한다. 해야만 한다.
떨어져 소금물에 날개가 젖으면, 그것은 죽는다.
쉬어 갈 곳도 날개를 말릴 곳도 없는 그것은, 지치면 죽는다.
망망한 대해의 중간에서 갑자기 그것을 깨닫는데도,
날갯짓하는 것 말고는 할 수 있는 것이 없다.
이미 멀리 가버린 그것은
되돌아올 수도 나아갈 수도 없겠지만,
날갯짓 또한 멈출 수 없다.
이것은 바다를 꿈꾸는 나비 이야기.
당신과 나의 이야기.

## 오해

-

어떤 글의 서론을 쓰고 있다.

나는 지금 착한 글을 쓸 생각이 없는 것이 분명하다.

더 쓰기가 망설여진다.

엉킨 매듭을 풀 수 없다면, 끊어 내는 것이 방법.

뭐 그런 글을 쓰고 싶은 것 같다.

어쩌면 저 글은,

누군가를 향한 예리한 칼.

언젠가부터 쓰기에 집착하는 이유는,

말로 많은 오해를 받았기 때문이다.

많은 오해를 하고 있거나.

## 팅커벨

-

- 기분이 별로야. 못된 글 좀 써줘.

너의 말에 나는 *끄덕끄덕 끄적끄적*.

제목은 팅커벨.

귀엽고 사랑스런 그녀는, 착하지 않아요.
별로, 그럴 생각이 없거든요.
착함과 멋짐을 강요하지 말아요.
당신도, 안 그래요.

## 애매한 화

–

'와장창' 하고 깨어져야만 화난 것이 아니다.
'파사삭' 하는 순간, 주변이 균열한다.
아마도 그것은 꽤 오랫동안,
무언가를 누군가를 참아 왔다는 것.
무너짐은,
짜증 섞인 찌푸림, 거슬리는 한마디,
별것 아닌 거북함에서 시작한다.

– 차라리, '와장창'이면 좋았을걸. '파사삭'이 뭐야.
  아무도 모르고, 풀기도 애매하게.

# 하루를 참아 내는 일

_

턱을 꾹! 다물고, 어금니를 꽉! 깨무는 일.
힘든 날들에 생긴 습관.
무의식 중 행위하고 지속적이다.
아침에 눈뜸과 동시에 시작되고,
자기 직전에야 그것을 눈치챈다.
잠들려 누우면, 턱이 뻐근하다.
나는 뭐가 그리 힘들다고
생니를 짓이기며 하루를 살아 냈나.
누가 그런다.
너 항상 평온해 보인다고.
평온平穩.
이 단어의 정의가, 뭐였더라…

## 으실한 감정

-

우울은 감기처럼 옮는다 했다.
멀쩡한 날에야 상대를 토닥토닥 하겠지만,
으실으실한 날에는 어림도 없다.
스멀스멀 손짓하는 우울은 비에 젖은 냄새가 난다.

- 못 본 척 해야지! 나를 지켜야지!

아무리 착하고, 아무리 좋아해도,
사람은 자신도 돌봐야만 한다.
우울과 우울이 만나 큰 사달이 나기 전에 피해야 한다.
그것들이 만나면 무슨 일이 벌어질지 뻔히 아니까.
상대는 양껏 그것을 털어놓고 갈 길을 갈 테지.
산뜻하게 흥얼흥얼 가벼운 마음으로 훨훨 날아서.
고스란히 그것을 받으면, 내 것도 아닌 일에 가슴 앓는다.
그가 겪은 사건 때문이 아니다.
그 기분이 옮는다.

한 귀로 듣고 한 귀로 흘리는 것은 고도의 훈련을 동반한다.

대부분의 우리는 내공이 부족하다.

타인의 말을 잘 들어라 교육받고 자랐으니 쉽지가 않다.

내 마음 보듯 네 마음 보면,

너를 완전히 이해할 수도 있겠지만,

나는, 나도 돌봐야만 한다.

## 세련된 우울

-

어떤 감정이나 분위기 같은,

말로는 설명할 수 없는 것이 서서히 목을 조르는 느낌이 있다.

풀숲에 숨었다가 순간에 먹이를 낚아채는 사자나,

거대한 앞발로 먹이를 내리쳐 기절시키는 곰이 아니다.

그것은 마치 뱀과 같다.

소리 없이 매끄러우며 단단한 근육을 가졌다.

눈치챌 수 없게 다가오고 기습도 없다.

그것은 서서히 숨통을 조인다.

그것의 부모에게서 그렇게 사냥하라. 가르침을 받았나.

유연하고 번잡하지 않으며 매우 세련되고 아름다운 방법이다.

단 한 번의 단호함도 없이,

그렇게 처음부터 끝까지, 그 끝의 끝까지, 목을 쥔다.

눈을 마주쳐 그것을 보면서도 대책이 없다.
다가오는 모습은 무심하여 스쳐 지나갈 것 같고,
그것이 몸을 타는 순간에는, '아직은 괜찮아.' 한다.
괜찮지 않은 순간이 오고 나서야,
부족한 숨을 뱉지도 마실 수도 없는 순간이 오고 나서야,
그것을 바로 본다.
몽롱하고 어지럽고 아련해져,
되돌릴 수 없다는 확신이 포기와 손을 잡는 순간,
비로소 그것이 바로 보인다.

누군가 괜찮은 삶을 살고 있다는 것은,
모두에게 찾아오는 이런 순간마다,
흔들어 깨워 줄 이가 있다는 것 아닐까.

## 그래도 되는 건가

-

요즘의 나는, 자연과학을 공부하는 중세 수도승 같다.
근본적이고 궁금한 질문을
배려와 나태의 이름으로 잘도 숨긴다.
잘못된 것의 근본은 이미 알고 있으면서.
그것을 아는 자신이 감당 안 되니까.
질타는 무섭고 지금은 편하니까.
알아도 모르는 척, 어둠 뒤에 숨는다.
용기 없어 숨은 날은 반성과 후회가 일.
나는, 시도 때도 없이 후회할 준비가 되어 있는 사람이었나.
그래서 그런 감정들에 애증이 있나.

자기반성은 슬프고 학구적이지만, 지금의 나는 쉽게 지친다.

회복이 더디다.

더 나은 사람이 될 수 있는 기회였는데…

지친 나는 그런 감정들을 착착 개어 나중으로 미룬다.

반듯이 개인 감정들을 저만치 쌓아 놓고 문을 닫는다.

하루 이틀이 쌓여 일 년 이 년이 되면,

저 문을 여는 것이 두려워진다.

여는 순간 우르르 무너질까 봐.

쌓인 감정들이 무너지면, 나도 같이 무너져 내릴까 봐.

이제는 그 안에 무엇이 들었는지 알 수 없다.

알 수 없는 그것들은 나의 일부

사람은 이렇게 되어지는 건가.

그래도, 되는 건가.

## 이별

–

휘슬이 울리면
누구보다 빨리 서로에게 뛰어들고,
신기록을 위해
팔과 다리를 열심히 젓는,
너와 내가 있었다.
너는 물처럼 빠짐없이 나를 감싸고,
나는 그 안에 빠져 허우적허우적.
뱃속 장기들이 눈치 없이 부유해,
숨도 허투루 쉴 수 없던 그런 날들.
그날들을 너와 함께 해서 다행이었다.

– 안녕.

벅찬 날들이지만, 다시는 싫어.

## 무시, 무기, 무지

-

갑 질. 을 질.

본인이 갑이나 을이라고 생각하는 사람들이

자신의 우월감이나 열등감을 상대에게 표현하는 방식.

스스로를 갑이나 을이라 규정할 때 할 수 있는 행동이다.

서글프다.

사람들은 왜 자신의 우월감과 열등감을 무시를 통해 표현할까.

타인을 무시하는 것이 자신을 높이는 무기라고 생각하는 것은,

자신의 무지를 드러내는 최고로 효과적인 방법일 텐데.

## 상처

－

마음에도 살갗처럼 결이 있고
그 밑에 피와 근육이 있다면
그것이 상처받고 아물고 다시 상처받는 사이
자국들이 필히 남으리라. 생각했다.

우리가
살갗의 아문 상처들을 보며 그날의 이야기와 아픔을 떠올리듯,
마음의 아문 상처들과 대면하게 되면,
아무리 오랜 시간이 지나노, 너 이상 아프지 않아도,
그날의 이야기와 아픔이 소환되리라. 생각했다.

상처는 고통과 함께 오고,
고통은 상처와 함께 산다.

## 위악

-

나쁜 척.
잔뜩 부풀려 곁을 내어 주지 않을 것을 알린다.

- 나는 이렇게 나빠. 저리 가.

어른이고 싶은 사춘기 소녀의 허세와 슬픔이라든가,
전쟁으로 인간성을 박탈당한 군인의 허무함같은,
그에게서는 그런 것들이 보인다.
위악은,
그의 나약함을 감추기 위한 과장법이자,
자신을 지키는 보호 장치.

모든 처방전의 내용물들이 그렇듯 위악도 부작용을 동반한다.
점점 딱딱해지는 외피만큼, 점점 더 여려지는 마음 저 안쪽.
외로움.
견딜 수 있겠어?

## 운다

-

누가 울면 따라 운다.

그것이 창피하다.

고치자!

매몰차게 가열하게.

그리고 이제는 따라 울지 않는다.

그랬더니,

울어야 할 때 울지 못하고

읽고 쓰고 미술하며 운다.

홀로 운다.

이게, 뭐 하는 짓이야.

인간답게 산다는 것은, 인간과 함께 산다는 것인데.

나는 다시 따라 우는 사람이 되고 싶지만,

그게, 어떻게 하는 거였지…

## 존재의 증명

-

우리는 자신의 존재를 증명하기 위해, 무언가 한다.
여기에서 증명은, 능력이 아닌 살아있음을 이야기한다.
살아있음.
그것을 증명하려 능력을 활용한다.
나의 경우 미술한다.
나는 살아 있으므로 미술한다.
매일 그것을 한다.
나의 살아있음이 발버둥 치라고.
존재를 증명하는 삶을 살라고.

일상을 살아가는 몇 가지 자아 중,
작가로서의 그것은 즐거움은 못 된다.
작품은 사유에서 시작하고,
인간은 행복 앞에서 진짜 사유하지 않으니까.
불행과 고통 앞에서 진심으로 그리하니까.
그것들을 참으며 증명한다.
나, 여기 있다고.

## 당연하지 않은 것

-

- 눈이 녹으면, 뭐가 될까요?

티비쇼의 진행자가 손님에게 묻는다.
부엌에서 혼자 먹을 점심을 준비하다가,

- 당연히 봄이지.

그런데 손님은,

- 물이요.

나는 한 손에 당근, 한 손에 칼을 들고, 꼼짝없이 섰다.

- 아, 그러네. 그것도 맞네.

세상에 당연한 게 몇이나 될까. 있기는 한가.

## 열심

–

창이 큰 카페.

가느다란 거미줄 한 가닥이 반짝인다.

끝에는 작고 꼬물한 벌레 한 마리.

거미줄을 목숨 줄인 양 부여잡고 위로위로 오른다.

그런데,

계속 그렇게 올라가도 괜찮겠어?

거미줄 끝에 뭐가 있는지, 정말 모르는 거야?

어쩌다 운 좋게 살아 남아도,

유리창 꼭대기에서 평생을 살 수는 없을 텐데.

힐끗,

보이는 창 밖엔 새들이 지천이다.

– 하긴, 어차피 마찬 가지네.

저 아이도 그저, 있는 곳에서 최선을 다하는 것뿐이려나.

## 밝은 얼굴

-

티비 속 밝고 맑은 사람을 보면,
또 그 사람을 좋아하는 사람들을 보면,
이상하다. 했다.
아마도 그는 배우나 가수일 가능성이 높다.

- 왜 사람이 사람을, 저렇게까지 동경할까.
  어차피 저 모습이 전부도 아닐 텐데.
  그걸, 모르지도 않을 텐데.

그런데 이제는,

- 그래. 저런 사람도 있어야지.
  그런 사람을 연기하는 저 사람도 꽤나 피곤하겠다.

사람들이 필요에 의해 만들어 내는 것은, 물건만이 아니다.

## 작가의 아버지

-

아버지에 대한 작품을 곧잘 한다.

그는 작품에서 심미적인 것만을 찾지 않으니.

자신이 희화되거나 어두워지는 것을 기꺼이 받아들인다.

자신의 딸에 의해 철저히 객관화되고 발가벗겨지는 것,

실재보다 나쁜 방향으로 매도되는 것을 괘념치 않는다.

그는 현실과 예술에 대한 구분이 확실하고,

본인이 멋지지 않은 예술의 재료가 되는 것에 거북함이 없다.

그의 성향이다.

언젠가 나는 그의 부모와 그에 대한 글을 썼고,

그는 내게 이렇게 이야기했었다.

- 너는, 글을 좀 더 써라. 그리고

  글에, 사정私情을 두지 마라.

## 어린 어른들의 아버지

-

작품을 포장하고 옮기고 설치하는 것이 업인 사람들이 있다. 미술품 운송 업체라 불린다. 박스 모양의 트럭을 보유하신 사장님들. 오늘은 개인전을 위해 한 분의 도움을 받았다. 그런데 갑자기 설치 인원이 한 명 늘어 있다. 중학생? 고등학생인가? 얼굴을 마주하니 이해가 된다.

- 아빠 닮았네. 아빠 일터에 왔구나.

그러니까 우리, 애증의 청소년님. 누가 그런다. 청소년기에 우리가 하는 일은 부모가 틀렸다는 것을 끊임없이 증명하는 것이라고. 사랑하지 않거나 불행해서가 아니다. 자신의 주변을 완벽히 깨부숴야만 홀로 서기를 할 수 있기 때문이다. 그 시작은 당연히 부모님, 그중에서도 아버지. 이상하지? 어머니는 보호해야할 존재라고 느끼면서, 아버지는 왜 넘어야 할 산 같을까?

그리고 역시 이 시크한 키 큰 어린이는 자신의 아버지에게 퉁명스럽다. 이렇게나 상큼하게 짜증 나는 어린 어른들을 보고 있자면, 어른이 되겠다고 발버둥 치는 예전의 내가 보인다. 어차피 시간 되면 되는 것이 어른인데, 왜 그렇게 몸부림을 쳐댔는지…

사장님이란 호칭을 더 크게 부르고,
항상 쓰는 존댓말도 더 깍듯이 하고,
헤어질 때는 더 깊이 인사했다.
그분 아들, 보고 들으라고.
내 안에 남은 아버지를 향한 냉소적인 마음, 보고 들으라고.
이제는 그를, 바로 보라고.

## 영감靈感

-

생각하는 인간으로서의 미술가, 그 촉발제.
작가에게 생각의 트리거는 영감이라 불린다.
그리 대단한 것이라 생각지는 않는다.
나는 그것을 완전히 믿지는 않는다.

그것은 두 가지 길로 찾아온다.
하나는, 지속적이고 반복적인 생각이 어느 순간
어떤 사물이나 상황에 순간적으로 대입되는 것.
다른 하나는, 순간 튀어나오는 생각의 파편.
그것들은 빛이 날 때까지 다듬어야만 무엇이 된다.
결국 영감보다 중요한 것은 그 앞뒤의 지속적인 시간들.
준비된 사람에게만 보인다.
그것을 가꾸는 사람만이, 그것을 현실로 만든다.

그러나 사람들은 그 시간들보다
영감의 순간에 더욱 관심 있어 보인다.
천부적 재능이나 행운만으로는 한계가 있다.
영감을 실체로 만드는 것은 성실력이다.
성실은 대단한 능력이라, 력力을 가질 만하다.

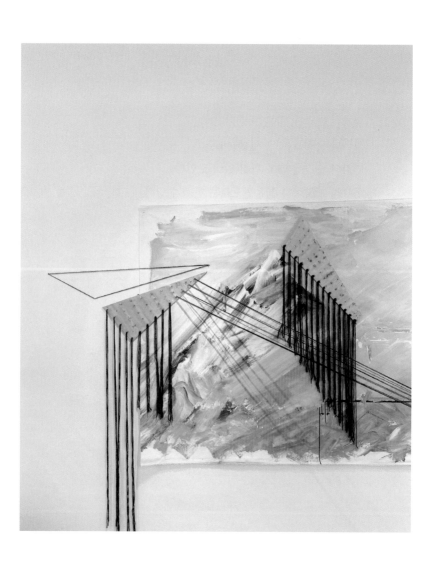

## 내 안의 전복顚覆

—

예정 없이 들이닥친 네 덕분에,
내 세상은 드러누워 배를 보인다.
버둥거린다.

— 세상은 어제와 같아. 변한 게 없어.

은밀한 전복.
뒤집혀 엎어지고 뒤집어엎고.
이제 겨우 찾아온 평온한 날들에,
너는 나를 디디고 웃고 서 있다.

## 비 온 뒤, 푸른

-

흐름은
그 주체의 물성에 따라 남기기도 씻기기도 하는데,
비의 그것은 씻김이다.
비는 떨어지고 흐르며 씻기고,
상대를 온전하게 하고 스민다.
넘치지 않는다면,
그것은 그렇다.

이것은 비의 속성으로,
비 온 뒤 자연은 가장 푸르다.

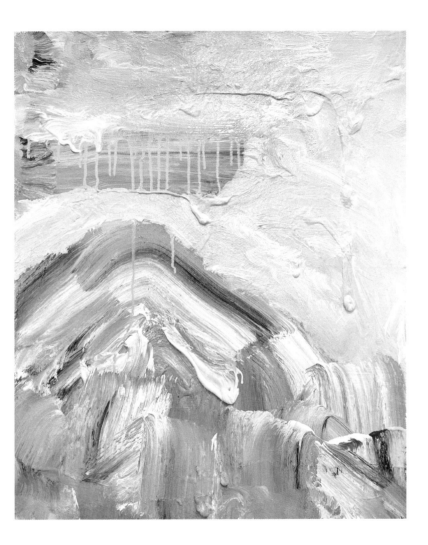

## 경계의 공간

–

공간의 경계, 경계의 공간.

인지하는 모든 공간에는 경계境界가 있다.

그리고 그 경계는 선이 아니다.

그곳에도 공간이 존재한다.

그것을 당연한 것이라 여기며 살았다.

경계가 있다는 것은 그것을 넘으면 다르다는 뜻.

우리는 다른 것을 경계警戒한다.

경계警戒 안에도 경계境界가 있다.

칼처럼 예리하게 도려내지는 경계는 찾아보기 힘들다.

미세한 교집합이 존재한다.

누구도 아는 체하지 않는 그 공간 안에서도

어떤 일들이 벌어진다.

경계는 많은 것을 나눈다. 물리적 공간만이 아니다.

인간의 신념을 나누고, 인간의 마음도 나눈다.

일단 나누어진 인간들은 최면에 걸린 듯, 다시 붙지 않는다.

그럴 수도 있겠지만, 그럴 의지를 잃는다.

우리 사이에도 경계와 공간이 존재한다.

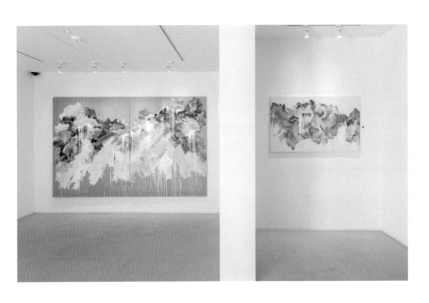

## 마음 풍경, 작가 노트

: 인간의 가장 은밀한 영역과 그 본성에 대한 생각들

–

자신의 심연을 마주 보는 일은 두렵고 고통스럽다.

스스로를 피해 다닌다.

나의 것은 두렵지만, 타인의 것을 헤집음에는 주저함이 없다.
친밀함을 무기로 사랑이나 가족의 이름을 함부로 들먹이며 그
리한다. 내 안에 무엇이 들었는지보다, 상대 안에 무엇이 들었
는지가 더욱 궁금한 것이 사람인가. 무너지지 않으려 고뇌하는
인간에게, 무너져야만 꺼낼 수 있는 것을 보여 달라 조르는 것
은 우리의 타고난 순진함인가, 잔인함인가. 우리는 세상 속에
서 그들과 사랑하며 싸우며 산다.

사람의 마음에는 각자의 풍경이 있다.

우리는 태어나 지금껏 그리고 생의 끝까지,

각자의 풍경을 만들며 산다.

시간의 레이어와 함께 차곡히 쌓이는 설산의 눈처럼.

깊이를 알 수 없고, 그 깊은 곳은 꽝꽝 얼어붙어

무너지지 않고는 떼어 내어 살펴볼 수조차 없다.

인간은 무너지지 않으려 평생을 싸우는 존재이니,

언제나 자신과 타인의 심연이 궁금한 것은 우리의 딜레마.

설산은 차게 희고 투명한 듯 아름답지만,

모든 거대한 것들이 그렇듯

그 안에 무엇이 들었는지 아무도 모른다.

누군가를 만나 녹아내리거나,

무언가를 겪고 무너지기를 반복하겠지만,

시간이 지나면 다시 만년설을 뒤집어쓴다.

그렇게 오늘도 우리는, 눈 내리는 계절 속에 홀로 서 있다.

작가는 자신을 진실로 이해하기 위해 타인을 관찰한다.
〈마음 풍경 시리즈〉는 작가 마음의 모습을 풍경화, 산수화, 추상화 등 여러 형식의 이름을 빌어 형태 입힌 것이다. 작품은 진경이 아닌 산수화들과 같이 허상이다. 현실에는 존재하지 않고 작가의 마음 안에만 간직된 풍경이다. 그러나 이 허상에 진실의 힘이 깃들기를 소망한다.

우리는 다르다. 다른 천성을 타고 났고 다른 환경을 살아간다. 우리는 같다. 단단하고 외로우며 갈등하며 살아간다. 때로는 타인을 이해하려는 노력이, 자신을 이해하는 지름길이 된다.

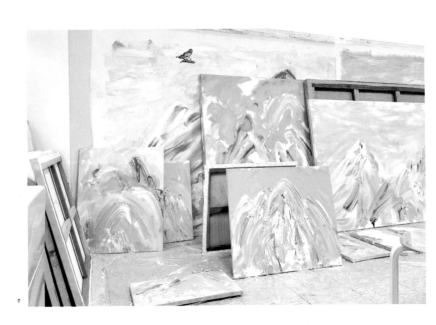

3.

# 영역 인간

## 영역 인간, 그 시작

-

- 나이 먹으면 좋은 게, 하나라도 있어?

스물다섯 사촌 동생이 내게 묻는다.
우리는 10년을 같은 집에 살았지만, 서로를 잘 알지 못한다.
15해의 나이 차 때문인가. 생활패턴이 달라서인가.
같은 집에 살아도,
자고 일어나고 먹고 일하는 모든 시간들이 달랐으니까.
그녀를 무례하다 할 수 없다.
나는 그녀를 좋아한다.
그녀는 밝고 예의 바르며 자립적인 여성으로 자랐다.
그것은 친밀한 사이에서
참을 수 없이 궁금한 것을 묻는 행위였고,
나는 화를 내거나 웃는 대신, 진중히 고민한다.

- 나이 먹으면 좋은 게, 뭐가 있더라…

사실 이 질문은 신선한 만큼 기괴하다.
왜냐면 나는 그전까지, 내가 나이 들었다 느낀 적이 없었으니까.

한 번도 생각해 본 적 없는 것을 이제부터 생각해 보기로 한다. ————
많은 나이의 좋은 점.
안정감, 경험, 돈, 주변의 사람들? 글쎄…

이것이 이 프로젝트의 시작이었다.

인간의 영역이라는 것이 나이나 지역에만 존재하지 않는다. 그
것은 정서와 마음처럼 보이지 않는 곳에도 존재한다. 그리고
다른 영역의 생명체를 이해한다는 것은, 일부러 노력하지 않으
면 불가능하다.

질문에 대한 나의 답은,

– 딱히, 나쁜 게 없어.

그리고 그날 저녁과 다음 날 새벽까지, 정성들인 일기를 하나
썼다. 물론 나이에 대한 것은 아니다. 그것이 가르는 가치관에
대한 이야기.

# 가치관價値觀의 가치價値
: 편협성과 다양성, 그 사이

–

관청에서 일하는 사람이 아니라면, 그러니까 나이를 수치로 표시해야만 하는 일을 하는 사람이 아니라면, 나이는 상대적인 것이고 대부분의 사람들은 자신을 기준으로 나이를 측정한다. 나보다 어리거나, 나보다 늙었거나. 흠… 도대체가 어리지도 늙지도 않은 사람들이 세상에 존재는 하는 것인지. 이렇게 나이는 자연스레 세대를 가른다.

사람들은 자신이 주인공으로 속하지 않은 시대와 세대를 알지 못한다. 굳이 알려 하지 않는다. 가치관의 차이에서 오는 갈등은 인간도 사회도 둘로 나눌 만큼 강력한 것인데, 우리는 관심이 없다. 이것은 자칫 편을 갈라 '우리와 그들'을 만들고, 서로 저들과는 섞여 살 수 없다고 단정 짓게 한다.

가치관의 차이는 나쁜 것인가. 편을 가르면 비극이 되고, 존중하면 희극이 되나. 보기 싫은 것은 눈을 감는다고 사라지지 않으니, 서로가 삶을 바라보는 시선을 인정한다면, 그것이면 좋은 시작이 되려나. 우리가 알면서도 그렇게 하지 않는 이유는, 어렵다기보다 귀찮고 거슬리기 때문 같다. ㄱ이 맞다 믿는 우리는, ㄴ도 맞을 수 있다는 것을 인정할 수 없는 것이 아니라,

그러기 싫다.

무리를 이루어 살아야만 하는 인간은, 결국 삶은 혼자라는 것을 이미 잘 알고 있다. 그들은 각자 고유의 가치관을 가지고 살아가니, 갈등이 필연적이다. 같은 부모를 두고 같은 집에 살아도, 우리는 다르다. 한 사람은 하나의 세계인지, 하나의 세계에 구축된 신념은 커다란 바위와 같다. 머릿속 견고한 믿음이 단단하다. 단단해져 간다. 시간이 지남에 따라, 마침내 신앙과도 같아진다. 이제 그들은 자신의 믿음을 지켜내기 위해, 타인의 것을 무시하고 위협할 준비가 되었다. 그러니 우리는, 같은 공간 안에서 서로를 견디며 살아야만 한다.

자신은 넘치게 이성적인 인간이라 말하고 싶은가. 인간이 충분히 이성적인 존재가 될 수 있다고 믿는가. 과연 그런가. 우리는 충분한 지능이 생기자, 돌(금, 다이아몬드…)을 받들며 사는 생명체인데.
나의 가치관은 편협함을 이야기하는가. 다양함을 이야기하는가. 아무것도 아닌 어떤 것에 금빛 프레임을 입혀, 숭배하는 것은 아닐까.

반대로, 나의 경우.

나는 다른가.
나는 스물다섯 그녀와 다른가.

그는 나의 15년 회사선배이다.
그 시절 나는 이해되지 않고 궁금한 것들을 그에게 묻곤 했다.
결혼, 출산, 육아, 그리고 그 후의 삶에 대한 것들.
그것들이 몰고 올 과도한 책임감 같은 것들.

- 나이 먹으면 좋은 게, 하나라도 있어?

나의 질문이 그녀의 질문과 달라 보이지 않는다.
그는 나의 질문들을 조용히 듣고 있다가,
미소와 함께 대답했었다.

- 사람에게는 언제나 그 상황에 맞는 즐거움이 있어.
  너무 걱정하지 않아도 돼.

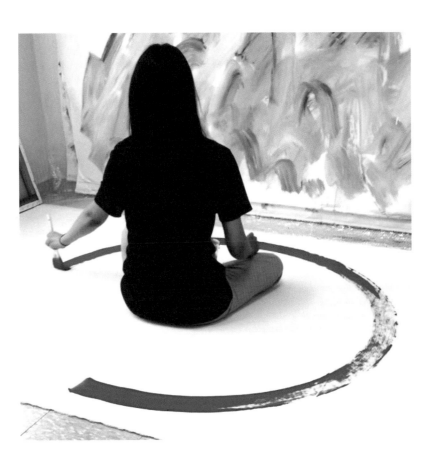

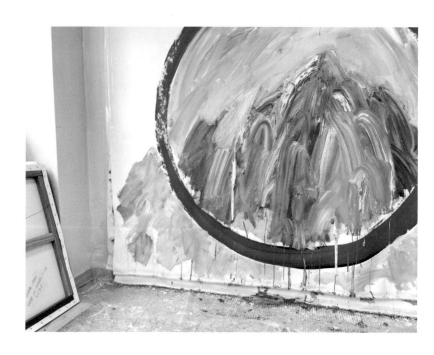

## 만들어진 타인

-

자신을 통해 타인을 이해하는 우리는, 타인도 만들어 낸다.
존재를 만드는 것이 아니라 자신만의 기준으로
그들을 정의한다.
그렇게 얼굴과 이름만 그 사람인,
그와는 다른 누군가를 만든다.
자신 안에서 상대는, 마치 소설의 등장인물들처럼 살아간다.
주변의 모든 사람들에게 적용된다.
부모가 자식을 가장 잘 아는 것은 초등학교 때까지이다.
자식이 부모를 가장 잘 안다고 생각하는 것은 착각이다.
가족조차 만들어진 타인일 수 있다.
나의 생각이, 그가 되지는 않는다.

ㄱ이 ㄴ을 '모두 안다.' 생각하는 것은 ㄱ의 오만이다.
ㄱ과 ㄴ이 서로의 그 무엇이라 해도, 그것은 틀렸다.
ㄱ 다음은 ㄴ이겠지만, ㄱ과 ㄴ 사이에는
무수히 많은 단어들이 존재한다.

## 사회적 동물

–

하나.

어쩌면 우리는, 여러 개의 문을 가진 하나의 공간 안에서 숨바꼭질을 하는 사람들 같다. 결국 이 게임은, 누구도 마주치지 못하고 끝이 날 것이다. 나 자신 조차도.

둘.

이 사회가 어떤 사회인가에 대해서는 고민해도, 내가 어떤 사람인가에 대해서는 고민하지 않는 듯하다. 내가 그랬으니까. 나에 비추어 본다면, 남들도 그러지 않을까.

셋.

인간은 혼자여도 어쩔 수 없는 사회적 동물. 평생 누구도 만나지 않고 살기로 마음먹었다 해도, 고립조차 일종의 관계 같다. 현재가 아닌 과거의 한마디조차, 오늘의 나에겐 커다란 파장이니까. 순식간에 떠오른 예전 누군가의 한마디에, 후회와 미련 따위가 자란다. 다음 순간, 의무감과 책임감이 머리를 든다. 지금 내가 해야 할 일이 무엇인지 생각하게 된다. 과거의 그가, 지금의 나를 움직인다.

넷.

파도 같은 사람들이 있다.

다채롭게 출렁이고 예측 가능과 불가능을 넘나든다.

타인들은 그들을 향해 확고한 호불호를 비치지만,

그들은 그 관심에 무관심하다.

그들의 관심사는,

말 많은 그들이 아니다.

다섯.

인간은 섬이다.

아니다. 인간은 군도群島다.

아니다. 인간은 육지 안에서 각자 고립된 존재들이다.

그런데 어차피,

저수지 물 빼듯 지구물 모두 빼면,

육지나 섬이나.

연결도 고립도, 외로움을 막아 내지는 못할 테다.

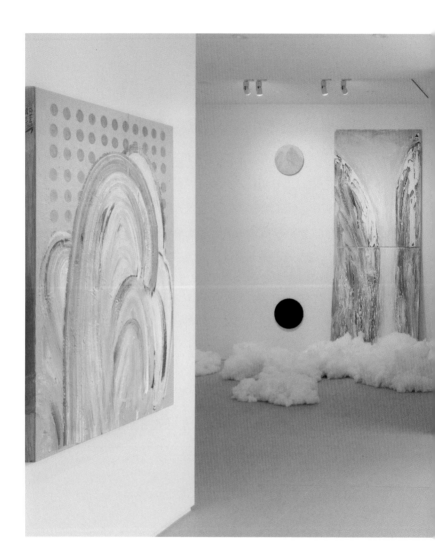

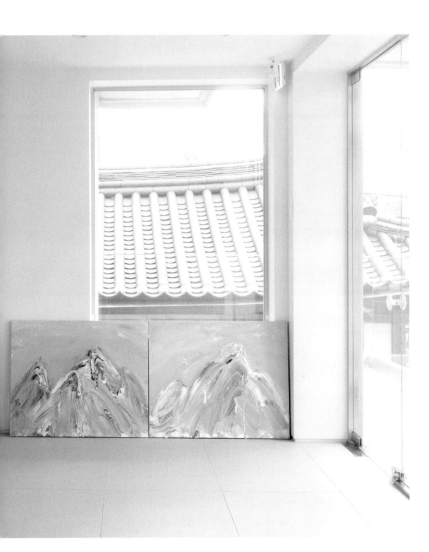

## 자기 해석

–

자기 해석학에 대한 책을 읽다가,

– 자기自己가 해석까지 해야 하는 존재였나?
  제목부터 뭔가 코미디 같아.

그래서 인간의 역사가 여러 모로 웃픈가.
이것이 철학과 사상과 종교의 기원인가.

아마도 이런 책들의 목적은,
'지금까지의 나'를 바로 알고,
'앞으로의 나'를 잘 만들어 가라는 것.

아이가 묻는다.

– 엄마, 나는 장점이 없어.
  주영이는 춤을 잘 추고, 시아는 발레를 잘하는데.

엄마가 답한다.

– 장점은 만들면 돼. 뭘 잘하고 싶어?

그래. 없으면, 만들면 되지.
앞으로의 너처럼, 앞으로의 나처럼.

## 철든 학살자

-

- 남자는 철 안 들어. 작가도 그래.

사람들은 이런 말 잘도 하지만, 다 거짓말 같아.
철든다는 것은 포기의 영역으로
본인의 의지로 조절 가능해 보인다.
그것은 조금 혹은 많이 강요와 강제를 가진다.

- 철들고 싶어 하는 인간이 어디 있겠어. 안 그래?

내 것을 양보하면 철들었다 한다.
눈치 보기 시작하면 철들었다 한다.
기댈 곳 없으면 철들었다 한다.
그렇다면 그것은 포기의 영역이 맞다.

나의 의지를 꺾어 너를, 상황을, 자신을,

편안하게 하겠다는 의지.

그래서 어떤 경우 포기는 배려이지만,

어떤 경우 그것은 죽임이다.

내 안의 꿈틀대는 어떤 것을 죽이고 나면, 철들었다 한다.

한동안 착한 어른이고 싶었던 나는, 곧잘 학살자였다.

# 끝

–

––––––– – 왜 모든 것들은 끝이 있을까요? 왜 그렇게 만들어졌을까요?

북클럽에서의 토론 내용이었다. 인간, 지구, 우주조차 유한하다는 이야기를 하고 있었다. 그러게 왜 처음부터, 그렇게 설계되었을까. 왜 모든 생명은 끝이 있을까. 그것이 종種을 유지시키는 가장 효율적인 방법이라서?

그날 새벽의 글.

끝이 있음은 사람의 마음을 편안하게 한다.
포기하거나 견디거나, 선택이 쉬워진다.
끝이 없음은 혼란하다. 암담하고 뿌옇다.
시간을 편으로 두고 비관론자를 잉태한다.
그래도 누군가는 그 없음을 향해 걷겠지.
끊임없이 존재를 증명해야만 하는 우리는,
유한한 존재들.
끝이 있어 다행이지만 슬프지 않다면, 거짓.

## 살아있음

–

한 달 사이, 뮤지컬 〈엘리자벳〉을 보고 〈단테의 신곡〉과 〈헤세의 밤의 사색〉을 읽었다. 이것들은 죽음을 이야기하기에 얼마나 적절한 예술이고 문학인지. 의학이나 물리학과는 다른 시점으로, 예술은 죽음을 이야기한다. 인간이 할 수 있는 가장 인간적인 행위가 현상에 의미를 부여하는 것이고, 예술과 문학은 그것의 정점이니까. 그리고 이것들은 그 일을 훌륭히 해내곤 한다.

엘리자벳에서의 죽음은 속삭이고 행동하는 사람의 형상이고, 신곡에서의 죽음은 천국과 지옥으로 들어가는 문이며, 밤의 사색에서 죽음은 그 주체가 결정할 수 있는 선택이다.

죽음은 간단하다. 생명을 끝내는 일. 그런데 그것을 바라보고 해석하는 일은 언제나 복잡하다. 인간의 특성인가. 누군가는 이렇게 이야기한다. 죽는 것보다, 살아 숨 쉬고 움직이는데 생각까지 하는 것이 기이한 것이라고. 우리는 이렇게 신기한 죽음과 더 신기한 살아있음, 그 사이를 산다.

## 자기 파괴

-

내내 해오던 작업이 갑자기 보기 싫다.

반드시 그렇다.

그럼, 파괴가 시작된다.

멈춤과 이동 사이의 갈등에서

거의 항상 후자를 선택하는 나는,

그렇게 조용히,

아무도 모르게,

기꺼이 부순다.

때로는 너무 덜해 티 나지 않고,

때로는 너무 과해 찌푸리지만,

파괴의 즐거움은, 나를 자라게 한다.

기꺼이 그가 된다.

고요히 자기 세계를 파괴하는 사람.

## 반전

–

내 작업에 갇혀 있다는 기분이 들 때가 있다.

내 생각

내 감정을

내가 표현하는 것이

내 작업일 텐데.

누가 만들어 준 것도 간섭한 것도 아닌,

이 작은 공간에서조차 스스로를 가둔다.

갇히는 것 싫다며 여태 살아와 놓고, 이게 무슨 일인지.

이제 겨우 '내 마음대로 살아 볼만하군.' 하는 이 시점에서.

우스꽝스러운 기분.

언행불일치가 평생에 걸쳐 나타난, 대반전의 서사.

## 혼자의 모양새

-

작업실 문 열면, 어제 떠난 그대로.

- 아, 그랬지. 혼자라는 것은 이런 기분이었지.

내가 하지 않으면, 언제나 제자리.
온기는 없지만 낯섦도 없는.
혼자서는 사랑도 그랬다.
어지르면 어지른 대로, 치우면 치운 대로,
머묾도 없지만, 그래서 헤어짐도 없는.
내가 하지 않으면 언제나 그 자리.
다시 만날 때까지 떠난 모양 그대로.
오늘도 작업실 문을 열며,
혼자의 모양새를 여상히 관찰한다.

## 역할 놀이

-

열흘째.

작품에 진전이 없다.

작업실에서 꼬박 하루를 보내고도 작업 없는 오늘.

아침부터 부지런히 게으른 하루.

그동안 나는 어디 있었나.

어른이 되어도 역할 놀이는 끝날 줄을 모른다.

일인다역.

모두가 배우.

## 첫 만남

-

아침 일찍 시작된 작업은 저녁 때가 다 되어 끝이 났다.
한동안 쌓인 여러 감정들이 요동을 치더니,
화를 쏟아 내는 모양새다.
화난 건 아니라더니…
일부러 그런 감정들을 하나둘씩 모으고 있었나.
아무래도 상관없는 작고 부정적인 생각과 감정들.
이름도 뭣도 없는 그것들을 열심히 끌어다 흩어 놓았나.
아니면 오히려, 아무 일 없어 뿔이 난 건가.
손을 씻고 한쪽 구석 암체어에 앉는다.
방전된 물건처럼 늘어져 잔다.
눈을 뜨니 벽면에 붓질이 한가득.
그렇게 처음, 너를 만났다.

## 방아쇠

–

예술가가 감정만을 전달하는 사람이라 생각해 본 적 없다.

물론, 그런 예술은 잘못되지 않았다.

다만, 내가 그런 미술가가 아닐 뿐이다.

일반적으로 사람들이 미술가나 그들의 작업을 보며,

무언가를 느껴야한다는 강박을 가지고 있다는 것을 안다.

감정을 느끼는 것도 좋지만, 생각하기를 바란다.

나의 작품이 방아쇠가 되기를 소망한다.

당신의 어떤 생각을 죽이는,

당신의 어떤 생각을 깨우는.

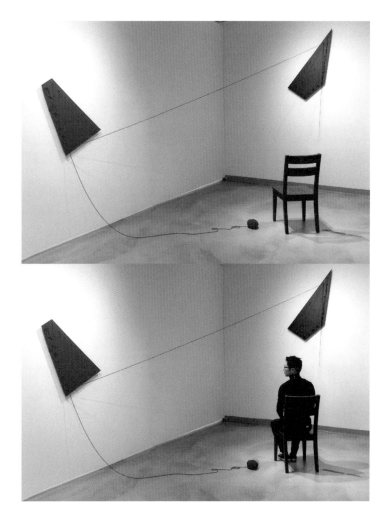

## 나에게 예술

-

상상치 못한 마음의 움직임을 느끼게 한다.
이전에는 몰랐던 것이거나, 알던 것이 극대화되는.
사람을 움직이게 한다. 다분히 자발적으로.
누군가는 감동을 받고,
누군가는 생각을 바꾸고,
누군가는 행동을 한다.
꼭 오늘이 아니어도 상관없다.
당장이 아니어도 된다는 것은,
내가 가장 사랑하는 부분이기도 하다.
그런 게, 미술이고 예술이 아닐까.
어떤 감정도 생각이나 행동도 강요하지 않지만,
스스로 변화할 기회를 주는 것.
몇 번이고 주는 것.

나는 그것이,
어머니와 닮았다는 생각을 한다.
항상 주변에 있어 소중함을 모르지만,
신의 대리인이라 불리는 거대한 존재.

그녀를 매일 보는 것은 생활의 일부이지만,
사실 그녀는 내게 세상을 있게 한, 그 처음이다.
물론 모든 이들에게 어머니가 함께하는 것은 아니고,
모든 어머니란 존재가 그의 아이들을
사랑으로 품는 것도 아니다.
그것조차, 예술과 닮았다.

인간이 만든 것들이 모두 그렇듯,
그녀는 위대한 동시에 나약하다.
그러니 신의 프레임을 씌워 그 어깨를 무겁게 하지 말자.
그녀를 도우라.
어머니도, 예술도.

# 가면

–

물리적 가면을 쓴 우리는,
언제 이 놀이가 끝이 날지 잘 알지만,
심리적 가면을 쓴 우리는,
그때를 잘 모른다.
괴롭다.

– 이건 내가 아닌데. 나는 어딨지?

그것을 외적 인격이나 페르소나라고들 부른다.
외적인 나와 내적인 나.
생각해 보면 그 모두가 나.인데.
그 모두를 포함한 것이,
진짜 나.일 텐데.

## 반 코페르니쿠스적 인간

–

지구가 태양 주위를 돈다.

태양이 아니다.

내가 돈다.

나는 세상의 중심이 아니다.

어떤 이들은,

아직 그리 믿으며 산다.

태양이 지구 주위를 돈다고.

머리로는 아니라는 것을 알지만 마음으로 믿는다.

충분히 똑똑해 보이는 그 사람은, 왜 그럴까.

충분히 똑똑한 것이, 그 이유인가.

세상의 중심.

빅뱅이 시작된 정확한 지점을 찾는다 해도,

살아서 그곳까지 갈 수는 있겠어?

## 사고思考의 자리

—

골똘할 때, 간혹

눈이 의지와 상관없이 초점을 맞추곤 한다.

그렇게 고정된 눈은 본래의 역할을 하지 못하고,

머리가 집중하는 것을 방해하지 않으려 노력한다.

그러니 눈은 떴지만 무엇을 보는지 알 수 없다.

그 둘은, 최대한 움직이지 않은 채 숨죽여 있다.

두 눈이 뇌의 눈치를 보는 듯하다.

뇌가 원하던 결과를 얻지 못하면, 눈 핑계를 댈 게 뻔하니까.

정적 속에서 머리가 복잡하다.

그러다 공교롭게, 시야 안에 누군가 들어온다.

나는 눈으로 그 자리를 먼저 맡았지만,

그가 그 자리에 앉은 이상 그 자리는 이제 그의 것이다.

나는 그와 눈이 마주쳤지만, 그를 보는 것은 아니었다.

## 불편

–

인간이,

생각이라는 걸 해서 다행이긴 한데,

그것을 너무 많이 해서, 꽤나 불편하다.

그러니,

몸의 짓이, 생각의 그것과 다르다.

따르지 못한다.

게으름이거나, 두려움일 것.

게으름은 게으름대로,

두려움은 두려움대로,

이유야 있겠지만은.

이런 날들엔, 자신이 밉고 불편하다.

## 사랑과 돈과 자유

-

그렇다. 이것은 직업과 결혼에 대한 이야기일 수 있다.

- 사랑과 돈 중, 무엇을 택해야 할까요.

우리가 사랑하는 이들은 왜 다들 가난하여 이런 질문이 생겨
나게 했을까. 항상 궁금했다. 만약 이런 일이 벌어졌다면, 둘
중 더 좋아하는 것을 택한다. 어차피 사랑을 택하면 바보라고,
돈을 택하면 속물이라고, 어느 쪽도 욕은 먹게 되어 있다.

- 돈과 자유 중, 무엇을 택해야 할까요.

하기 싫은 일을 해야만 한다는 뜻인가? 그런데, 돈이 꼭 자유
를 구속하는 일만 했던가? 하고 싶은 것을 하고, 가고 싶은 곳
에 가기 위해서도 돈은 필요하다. 그것을 알고도 회사 생활을
견딜 수 없는 사람들이 있을 뿐이다. 덜 괴로운 것을 택한다.

– 자유와 사랑 중, 무엇을 택해야 할까요.

자유는 외로움을, 사랑은 구속을 포함한다. 물론 비교적 외로
움을 덜 느끼는 사람도 있고, 자식이나 배우자와 그의 가족들
이 덜 구속하는 가정도 있을 것이다. 그러나 일반적이라면, 둘
중 견딜 수 있는 것을 택한다.

정답 없는 질문에 답을 구하면, 답은 이렇게 시원찮을 수밖에.

– 무엇이든, 감당이 되는 것을 고르시오.

## 결정의 기준

-

꿈에서 깨어 커튼을 열면,

아름다운 풍경이 더욱 꿈만 같겠지만,

그곳을 감당하며 살 수 있겠어?

아름답고 외딴 곳.

몸도 마음도 더욱 고립 될 텐데.

넘치게 아름답고, 지나치게 외딴 것.

장소든, 사람이든, 그 무엇이든, 감당이 되겠어?

멀리서 보면 탐이 나겠지만,

삶 안에 들어오면 탈이 나는 것들이 있다.

그런데,

누군가는 그것을 감당해 낸다.

그 사람이 나인가, 아닌가.

## 그 사람

-

- 너한테나 좋은 사람이지, 나한테는 아니야.

이 말을 하지 못했다.
모두에게 나쁜 사람이 있다면 얼마나 좋을까.
싫어하고 욕하기 편리할 텐데.
나에게 나쁜 그 사람은, 그녀에게는 한없이 좋은 사람이란다.
내가 그를 나쁘게 말하면, 그녀는 나를 이해할 수 없다.
그래서 입을 닫는다. 일단은 닫기로 한다.
그에게 상처 주는 것이, 그녀에게도 상처 주는 것이라니…
그렇다면 그로부터 받은 나의 상처는, 어떻게 해야 할까.

## 아무러하다

-

아무리 보아도,

아무렇다.와 아무렇지 않다.의 차이를 모르겠다.

사전을 열심히 찾아보고,

예시를 정성껏 읽어 봐도 알 수가 없다.

아무렇지 않다는, 아무렇다가 아니라는 것.

그러니까 그 의미가 반대라는 것인데,

내게 둘은 같은 말 같다.

만약 같다면, 왜 그럴까.

아무러함과 아무렇지 않음을 구별치 못하는 나는,

드넓은 인간의 범주 안에서도,

그 극과 극의 반응을 헷갈려한다.

나를 참으로 좋아하는 이와 싫어하는 이를 구별하는 것이

쉽지 않다.

내게 인간으로서 호감을 가진 이들과

그렇지 않은 이들을 구별하는 일은 어렵지 않다.

대부분의 호와 불호는 극의 감정을 띠지 않으니까.

나는 그것을 그다지 신경 쓰지도 않는다.

그런데, 그 극명한 좋음과 싫음이 어렵다.

사회인의 가면을 썼을 때, 그것은 오묘하다.
눈을 마주치지 않고, 말이 없고, 그 웃음이 어색하며,
자리를 피하고 싶어 하는 눈치다.

언젠가 갤러리에서 알게 된 그녀와 식사를 했다. 그녀가 그랬다. 눈 맞춤, 말 맞춤 없이, 조용히 식사를 마친 그녀는 어딘가 불편해 보였고, 식사가 끝나자마자 서둘러 헤어졌다. 며칠이 지나고 지인을 통해 알게 되었다. 그녀가 나를 작가로서 많이 좋아한다고.

- 그럴 리가.

우리는 거의 대화 없는 식사를 했고, 내가 해석한 그녀의 제스처는 불호였는데. 나는 그녀의 호의를 전혀 알아채지 못했다. 어쩐지 그녀에게 미안한 생각이 들었고, 그런 실수를 또 하고 싶지 않아 노력중이다. 하지만 아직도 아무러함과 아무렇지 않음을 구별하는 것은 어렵다. 애매한 것에 민감하고, 확실한 것에 둔감할 수도 있는 건가. 친구가 그런다.

- 넌 항상, 당연한 걸 어려워하더라.

## 적응의 동물

-

사회 부적응이라는 단어가 있다.

글자 그대로 사회에 적응하지 못한다는 뜻.

간혹, 오적응하는 이들을 본다.

사회 오적응.

그들은 무섭거나 냉소적인 가면을 쓴 겁쟁이 같다.

그것이 바람직한 사회생활이라 믿는다.

착각이다.

무적응자들도 보인다.

그들은 적응의 의지가 없다.

그저 자신들을 가만히 두기를 바란다.

안타깝게도 인간은, 대표적으로 무리 생활을 하는 동물.

사회에 부적응하고 오적응하고 무적응하는 인간들이

모여 산다.

# 더 멋진 나

-

몇 달간 SNS를 열심히 해보았다. 이곳은 이 시대를 살아가는 인간의 욕망을 보여 주는 장터 같다. 온갖 종류의 욕망들을 찾아 볼 수 있는데, 하나의 공통점이 있다. 마치 기원전 4세기 그리스, 프락시텔레스의 조각상들을 닮았다는 것.

놀랍도록 아름답고 선망하게 하는 그 모습 이면에,
대상의 단점을 모조리 빼버리고,
그 안을 완벽으로 채워 넣은 인간의 모습이 있다.
그래서 소크라테스가 바랐다는,
'예술에서의 영혼의 활동'은 기대할 수 없다.
어차피 예술의 영역이 아니기도 하지만,
이곳은 개인의 개성을 담는 그릇이 아니다.
성향이, 아름다움 안에 갇힌다.
이곳의 개성과 아름다움은 현실세계와 다른 정의를 가진다.
정확히는, 보여지고 싶은 곳만을 선별적으로 발췌한 아름다움.
마치 샤랄라하게 각색된 자전적 소설처럼,
드러낼 단점까지도 섬세하게 각색된다.

그러니 사람들이, 이 진실된 픽션을 즐기지 않을 이유가 없다.
이 안에는 더 멋진 내가 있는 걸.
좋고 나쁨을 떠나, 인간 본능의 영역.
재미있다.
최첨단의 즐거움은 항상 본능에 충실하다는 사실.

## 선택의 방법

–

언젠가 보스톤의 대형 마트.

십 수 명의 사람들이 너른 벽을 가득 메운 선반 앞에 섰다. 멀뚱멀뚱. 진풍경珍風景. 종교와 인종, 나이와 신분에 상관없이 모두가 멍~하다. 주머니에 손을 꽂고, 작디작은 글씨들을 노려보며, 읽으려, 이해하려, 노력 중이다. 선반 위엔 무엇이 있나.

– Seasoned Salt.

갖가지 맛을 내는 소금들.

고기 위에 뿌리는 온갖 허브와 소금, 후추 같은 것들.

수백은 되어 보이는 작은 병들 앞에서, 우리는 참으로 평등하다. 평등하게 멍청하다. 한곳을 바라보며 고민하는 사람들 사이에서, 나는 그들을 보고 섰다. 그러다가 아무거나 집어 들고 계산대로 향한다. 그 대열에 참여하고 싶지 않다.

모르는 것 앞에서 고민은 시간만 축낸다. 물을 수도 없고 읽어도 모르겠다면, 경험으로 배우는 수밖에. 어차피 원하는 것이 정확하지 않다면, 무모함도 방법이다. 갈팡질팡하거나 아무것도 하지 않는 것보다는 괜찮은 방법이지 않은가. 적어도 그것은 생각보다 맛있거나, 다시는 사지 말아야지. 하는 교훈은 줄 테니까.

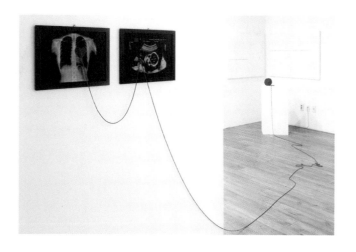

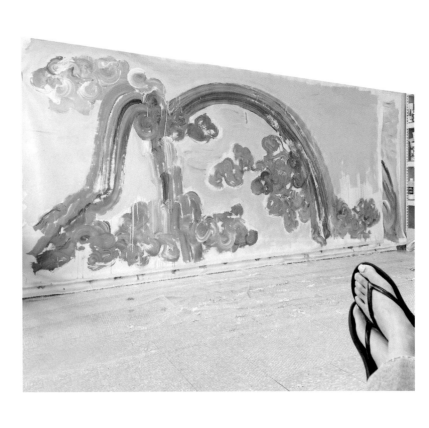

## 서로의 안녕

-

그는 내게 좋은 사람이 아니기로 마음먹었고,
나는 그의 결심을 존중하기로 한다.
그를 잊는다.
여느 날의 회식자리 건배사처럼.

– 서로의 안녕安寧을 위하여.

사람 사이에는 포기도 용기라는데,
나는 용기 없어 포기했다.

## 취향

–

이상하지?

사춘기가 되면 대부분의 사람들은 검정이 좋다.

파랑과 분홍이 좋던 아이들은 점점 혹은 갑자기, 검정이 좋다.

다른 것들은 유치하다 한다.

나중의 나중에는 그것들이 다시 좋아질 수 있겠지만,

지금의 그들에게는 상상도 할 수 없이 까마득한

나중의 일이다.

내 안에 폭발하는 감정들을 잠재울 수 없으니,

보이는 모든 것을 죽이고 싶은가.

시야를 죽이는 것은, 어둠.

그렇게 과거의 우리와 현재의 그들은 검정을 사랑하게 되었나.

검정은 색이 아니라 한다.

그것은 색들의 무덤.

그들은 그 안에서 다시금 스스로를 시작한다.

짙은 어둠은 뚫고 나오면 내 것이 생긴다.

취향이라 불린다.

그것은 청록도 보라도 그 무엇도 되는데,

다시 파랑이나 분홍일 수도, 그대로 검정일 수도 있겠다.

이렇게 성향은 고유의 것으로, 원래 다르다.

핑크와 파랑에 열광하고 검정이 아니면 싫던 우리는,

다른 색으로 태어나며 어른이 된다.

원래 다르다.

당신의 인정이 필요한 영역이 아니다.

## 살 냄새

–

냄새.

그것의 성질은 흐름이다.

흐르다 흩어지고 잊혀진다. 기억과 닮아 있다.

무수히 많은 시간 만큼이나 무수히 많은 이야기를 가진다.

선별적으로 남고 뒤틀려 남는다.

그래서인지 그것이 불러오는 기억은,

당혹스럽게 즉각적이며 구체적이다.

적당한 거리를 두고 '안녕하세요. 반갑습니다.' 하는 사이 말고,

몸도 마음도 부대꼈던, 그런 사이의 사람들.

그들을 기억하는 법. 살 냄새.

그것이 코를 통해 뇌를 자극하는 순간, 그가 나타난다.

어린 시절 외할머니, 지나간 옛 연인, 지금 사랑하는 이.

그렇게 냄새는 친밀한 이들과의 관계를 되새기는 마법이 된다.

# 외할머니 살 냄새

-

어려서 외할머니 손에 자란 나는,
할머니 냄새가 익숙하다.
주름진 얇은 살에 지층처럼 쌓인 콤콤한 냄새 무침.
그것이 손으로 마늘을 까고, 김치를 담그고,
된장찌개를 끓이며 생긴 것이라는 것은 한참 후에나 알았지만.
가끔 할머니 몸에서, 햇살 같은 냄새가 났었다.
이불 홑청을 삶아 긴 장대에 널은, 햇살 바삭한 날.
대청마루에 누워,
할머니 무릎 베고,
부채바람 솔솔 불면,
잠도 솔솔 와서,
꿈인가…
아닌가…

# 향수

-

냄새 없는 인간으로 태어나,

냄새에 집착하는 인간으로 살아간다.

냄새라는 단어는

얼마든지 다른 것으로 대체될 수 있어 보인다.

집착이라는 개념은 태생적으로,

그것의 중요성이 중요한 것이 아니라,

중요하다 강박하는 것이 중요하다.

그러니 대부분의 그것은 자신의 결핍에서 시작하고,

그 결핍은 상상력과 더해져,

이름만 그것인 이상적인 무언가를 만들어 낸다.

시간이 지날수록 그것은, 처음의 모습을 잊는다.

잊는다기보다 지워 버린다.

무의식이라고들 하지만, 다분히 의식적으로.

대상은 바뀌지만 내용은 같다.

집착의 대상이 사라진 자리는,

언제나 다른 것으로 대체되니까.

파트리크 쥐스킨트의 소설, 향수.

주제와 내용이 파괴적으로 신선했다. 생선 썩은 냄새 속에서 냄새 없는 인간으로 태어나, 냄새에 집착하며 향수를 만드는 인간의 모습. 기괴하고 이해되었다. 이해되는 것이 기괴했다.

## 집착

–

– 너는, 뭐에 집착해?

– 집착 같은 거 안 하려고 노력하는데.

  사람도 물건도 집착은 별로야.

– 집착 안 하면 실망도 안 하니까, 꾸준히 행복하려나?

– 행복 안 믿어. 행복에도 집착하지 않고 싶어.

– 음… 그럼 뭐가 남아?

내가 남지.라고 말하고 싶지만, 그런 것 같지도 않다.

희노애락喜怒哀樂 느껴야 인간이라는데,

불행하지 않으려고 행복도 싫다는 모양새는 좀, 안쓰러운가.

## 점.

—

많은 예술가들이 그것을 사용하고 의미를 부여한다.

그럴 만하다.

그것은 맨 처음이라는 의미를 가졌으며,

마지막 같아 보이기도 하니까.

그것의 형태는 사실 그리 중요치 않다.

그것이 완벽한 원이든, 찌그러진 원이든,

혹은 전혀 원이 아니더라도,

점의 의미를 가졌다면 되었다.

그럼 나는 그것으로 수만의 상상을 할 수가 있다.

동그랄 필요는 없지만, 일단은 동그란 점.

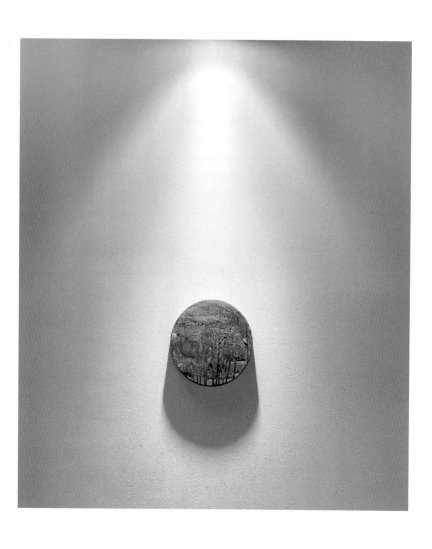

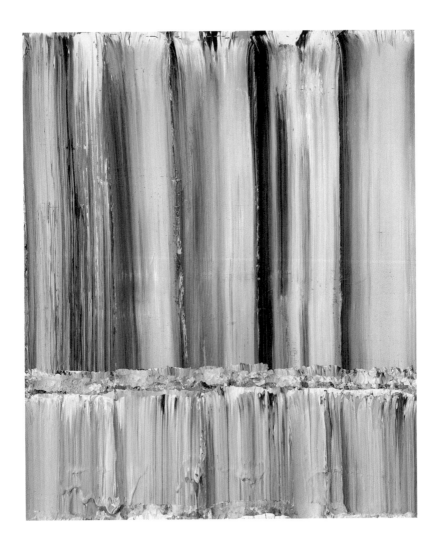

**선**.

-

요즘엔 왜인지,
말이고 글이고 선線이고
단정치 못하다.
생각이 들어.
생각이 늘어.

## 좌표

–

스스로의 좌표를 찍는다는 것은,

넓은 세상 속에 나를 작은 점으로 표현하겠다는 것은,

자신의 정확한 위치를 알겠다는 의지이다.

나의 정서적 물리적 위치를 파악하는 것이

생각만큼 쉬운 일도, 즐거운 일도 아니겠지만.

내가 어디에 있는지 바로 알면,

그것으로부터 우리는 비로소 시작할 수 있다.

그리고 시작은 한 번이 아니다.

우리는 수시로 그것을 찾는다. 찾아야만 한다.

나를 찾는 일은 모두가 한다. 언제나 한다.

미션을 수행하는 군인의 마음은 아니더라도,

거대 쇼핑몰 한가운데에서 지도를 들여다보듯.

표류자의 마음으로 살아가는 이들이라면, 더욱.

지금 나는 또 무엇을 시작하고 싶어,

이 새벽 좌표를 찾고 있는지.

## 공과 사

–

무엇을 생각하고 무엇을 하든 결국은 기어코 작품과 연결된다.
남들은 공과 사를 잘 구별한다는데,
나는 일상과 일의 경계를 구분하지 못해서 작가가 직업인가.

## 아름다움

–

아름다움만을 위해 작업하지 않는다.
내겐 작품도 사람 같아서,
그것도 있으면 좋겠지만, 그것만 있으면 난감하다.

## 수만의 가지

–

캔버스 위에는 틀림이 없다.
희게 지우고 푸르게 덧칠할 수 있다.
그림도 있고 그리지 않음도 있다.
답은 하나가 아니고 수만의 가지를 가진다.
이래서 나는, 선생은 될 수 없나 보다.

## 굿바이

–

요즘,
작품 하나, 사람 한 명과 굿바이를 준비하고 있다.
Good한 Bye가 정말로 존재하는지는 모르겠지만.

## 달팽이 인간

-

—— - 사람이 달팽이 껍질 속에 들어가 살면, 어떨 것 같아요?

초등학교 1학년, 정가영 어린이에게 물었다.

- 좁고 불편하고 아파요.
  너무 작아서 터질 것만 같은 기분이고.
  터지면 껍질이 뾰족하게 부셔져 찔릴 테니까,
  또 아플 거예요.
  새로운 껍질을 찾으려면, 많이 힘들 텐데…
  그 좁은 곳에 달팽이는 어떻게 들어갔을까요? 왜 갔지?
  만약에 그게 민달팽이면 어떡하죠?
  자기 집이 아닌 곳에 들어가면 싫을 텐데.
  새가 물어 가서 먹을 것 같기도 해요.
  불쌍한 느낌이고요.

이것은 일종의 은유였다.

내가 생각하는 나의 위치, 나의 환경, 뭐 그런 것들에 대한,

그리고 현대인들에 대한.

저 아이의 말이 작가의 의견과 다르지 않다.

어린이는 어른이 가르쳐야만 하는 존재라고, 누가 그래?

## 영역 인간, 작가 노트
### : 인간의 영역, 그들의 본성

–

본성이라는 단어는,

말 그대로 날것 중의 날것이라,

사람들은 그것을 회피하고 싶다.

실로 그것은 싫은 단어이며 감정이다.

내 안의 것도 타인의 것도 마주하고 싶지 않다.

날고기는 피비리고,

날풀조차 새파랗게 그런데,

사람의 날것이 즐거울 리 없다.

마주쳐 불편한 것은 피하기 마련이라,

마음 보는 거울 앞에선,

모두가 죄인처럼 고개를 숙인다.

작가가 생각하는 인간은, 사회적 동물이기 전에

영역 동물이다.

인간 삶의 행태는 야생동물처럼 일정한 패턴을 가진다. 산에는 호랑이가 다니는 길, 토끼가 다니는 길이 따로 있다고 한다. 인간 또한 정해진 길만을 다니는 듯하다. 물리적 영역뿐 아니라, 정서적 영역에서조차.

우리는 자신의 영역을 확보하고 지키려 평생을 바친다. 새로운 생명체가 발을 들여놓는 순간, 위태롭고 날카롭다. 자신의 영역 안에 들어온 생명체에 민감하다. 필요하다면 잔인할 수 있다. 그것에는 예외가 없다. 그 안에서는 가족도 친구도 존재하지 않는다. 본능적으로 자신의 영역 안에서 안락함을 느끼고, 그것을 침범당하면 낯선 불편함을 느끼니까.

동물들은 그 불편함을 눈에 보이게 표출하지만, 인간은 그것을 눈에 띄지 않게 처리하려는 경향이 있다. 우리는 아마도 문명인이라는 타이틀을 포기할 수 없나 보다. 그러니, 인간의 민감함은 동물들의 것과는 다르게 발현된다. 자라며 각자의 사회적 영역을 확보하지만, 다시금 그들만의 숲에 발을 들이는 순간 뱀처럼 똬리를 튼다.

생각의 기본은 유연함이고 대화의 기본은 흐름이라지만, 사람들의 마음속에 생각이 굳으면 거인의 모습을 한다. 거대히 바뀌지 않는다. 나의 생각이 소중할수록, 타인의 것도 그만큼 소중히 여기리라 기대하지만, 그것은 최고 지성과 영혼의 모임이라는 철학과 종교에서조차 찾아보기 힘들다. 내 것이 소중할수록, 다른 것들을 배척하고 조롱하는 것이 일반적이다. 그리고 우리 대부분은 일반적인 사람들. 이렇게 우리는 영역 동물들이다.

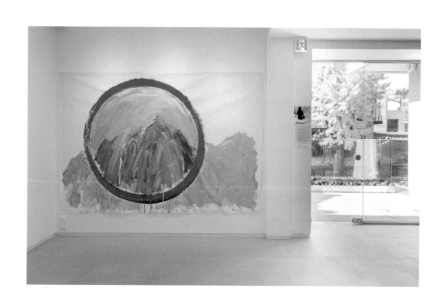

4.

# 남겨진 감정들

## 남겨진 감정들, 그 시작

-

- 나만 이런가?

갑작스러운 환경의 변화는 신선함과 즐거움만 주는 것이 아니었다. 여행과 삶은 다르다. 삶 속의 급변은 우울도 선사한다. 그것은 짠! 하고 나타나기도 발밑부터 차오르기도 하는데, 그것을 모르고 지나가는 이, 감기처럼 앓는 이, 지뢰처럼 밟아 터지는 이가 있을 뿐이다.

어느 순간 어렴풋 우울을 인지하면 생각들이 꼬리를 문다. 그러다 방 문고리가 천리길처럼 느껴진다면, 그것은 감당 못 할 일의 시작이 된다. 생각은 발이 없어 너무 멀리까지 갈 수 있고, 불면이 길어지면 그것을 막을 수 없다. 그러니 내 안에서 무엇이 터지기 전에, 내 자신을 잃어버리기 전에, 나 자신을 위해 무언가 해야만 한다.

무수한 흑백의 상념들 중, 희미하게 다른 색을 가진 것이 눈에 띈다.

– 다른 이들은 어떨까. 그들도 힘들까?

나를 위해 무언가 해야만 하는데, 나는 내가 어색하다. 한 번도
이런 나를 겪은 적이 없다. 자신은 서먹하고 두려우니, 타인에
게 눈을 돌렸을 것이다. 그렇게 다른 이들이 궁금해졌고, 그날
새벽 질문지를 만들었다. 내게 궁금한 내용들을 질문지에 적어
넣었기 때문에 많은 시간이 걸리지 않았다. 이것이 2012년 시
작한 〈인터뷰〉라는작품이다. 제목을 이렇게 지은 이유는 간단
하다. 작가 주변의 사람을 인터뷰한 내용을 담았기 때문. 그것
의 제목은 몇 년 후 〈남겨진 감정들〉로 변경된다.
그 새벽을 뜬 눈으로 지새고, 아침이 되자마자 지인에게 전화
를 걸었다.

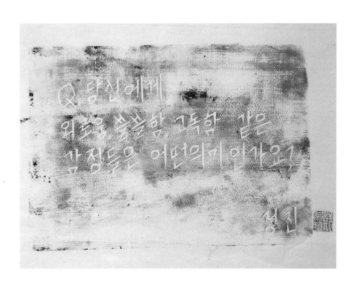

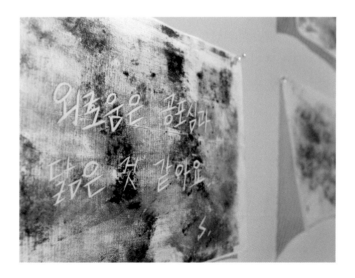

– 인터뷰 좀 부탁해도 될까?

그곳은 내게 새로운 곳이었고 아는 이들도 몇 되지 않아서, 인터뷰가 끝나면 그에게 다음 인터뷰이interviewee를 추천받았다. 자연스레 작업은 릴레이 형식이 되었다. 외로움이란 어쩌면 방치되거나 버려진 기분일 텐데, 2012년부터 현재까지 진행중인 이 프로젝트는 〈인터뷰〉, 〈남겨진 감정들〉, 〈더 씬〉, 〈(읽어)버린 것들〉, 그리고 이후의 다른 작품들에 큰 영향을 주었다.

개인적으로 이 프로젝트로 인해 얻은 것이 많다. 작품, 사람, 우울에 대한 어느 정도의 이해와 위안.

## 남겨진 감정들 - 인터뷰

-

인터뷰는,
본인조차도 무어라 정의하기 힘든 감정 혹은
그저 내버려 둔 감정들에 대한 것이다.
그것들에 쓸쓸함, 외로움, 고독함 등의 이름을 붙여
작업하였다.
사람들을 인터뷰하고,
내용 중 기억에 남는 하나의 문장을 목판에 새겼다.
목판, 즉 나무. 인간을 닮은 재료.
그래서 그것에 각인하는 행위는 마음에 새기는 행위와 같다.
조각칼로 새기고 남은 찌꺼기들.
그 작은 톱밥들조차 마음의 일부 같아서,
고이 모아 봉투에 담았다.
하나의 목판에서 나온 톱밥들을 하나의 봉투에 담고,
그 마음 주인(인터뷰이)의 이름을 써 밀봉했다.
글 새긴 목판은 종이에 옮겨 찍고,
그 목판으로 차곡히 탑을 쌓았다.
외로움이 든 자리는 조각칼로 베이듯 아리고,
외로움이 난 자리는 지워지지 않는 상흔이 된다.

마음은 글이 되고, 목판은 탑이 되고, 남은 것들은 봉인되었다. ────

이야기하는 동안 우리는,
서먹하기도, 불편하기도, 웃기도, 울기도 했지만,
마주보고 진심으로 귀기울여 주는 것만으로도
인간성의 회복을 느낄 수 있다는 것을 배웠다.
우리의 다름과 같음을 배웠다.

여전히 자신이 궁금한 작가는,
지금도 주변의 사람들을 인터뷰한다.

## 더 씬 The Scene. The Sin.

\-

울산 레지던시에서의 첫날.

산책 중 우연히 폐가를 발견했다.

버려진 것, 방치된 것, 잊혀진 것.

그것들은 무너지는 집과 함께 더러운 것이 되어 나뒹굴었다.

참으로 의미 없는 것들.

우연한 만남이 반가운 나는, 쓰레기들을 채집했다.

바닥을 이리저리 구르는 비닐봉지 몇 개에

그것들을 나누어 담았다.

돌아오는 길에는 녀석들을 갤러리에 늘어놓을 계획을 짰다.

검정 테이프로 그리드를 만들고,

주워 온 물건을 하나씩 가두어 놓는다.

그것을 보고 느낀 것을 그 안에 함께 적는다.

적을 때는 역시 목탄을 사용한다.

목탄이라는 재료는 타고 남아 버려진 나무 조각이니까.

항상 가지고 다니는 휴대폰으로 산책길 영상을 찍었다.

이것 또한 작품의 중요한 재료가 될 테니까.

하얗고 뽀얀 갤러리에 이것들을 풀어놓으니, 의미가 생겼다.
의미라는 것이 그런 것이었다.
대상은 언제나 그대로인데 그것을 보는 내가 바뀐다.
쓰레기들은 버려지기 전에도 그것이었다.
그것의 본질은 달라진 적 없다.
처음에는 물건의 이름으로 불리고,
어제는 쓰레기라 불리고,
오늘은 작품이라 불릴 뿐이다.
그것들의 의지와 상관없이 누군가에 의해 의미가 주어지고,
빼앗기고, 다시 다른 의미가 주어졌을 뿐이다.
그것의 본질은 달라진 적 없다.

세상은 끝임 없이, 무의미하게 버려지는 존재들로 넘쳐 난다.
그것은 사물도 감정도 사람도 된다.
우리는 의도하거나 의도하지 않고, 버리고 무시하고 잇는다.
마치 쓰레기였던 저 오브제들과 다르지 않다.

작품의 끝은 무엇이었나.
비닐이나 종이 같은 것들은 쓰레기통에, 건축자재의 일부로 보이는 것들은 폐가의 있던 자리에 가져다 놓았다. 오늘 갤러리에서 받은 조명과 영광은 이미 사라졌다. 작가의 손에 의해 그렇게 되었다.

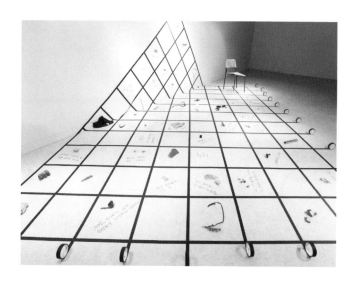

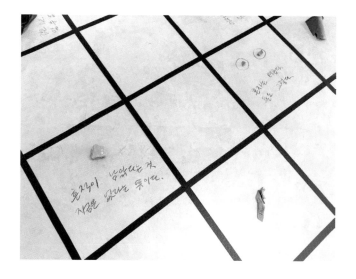

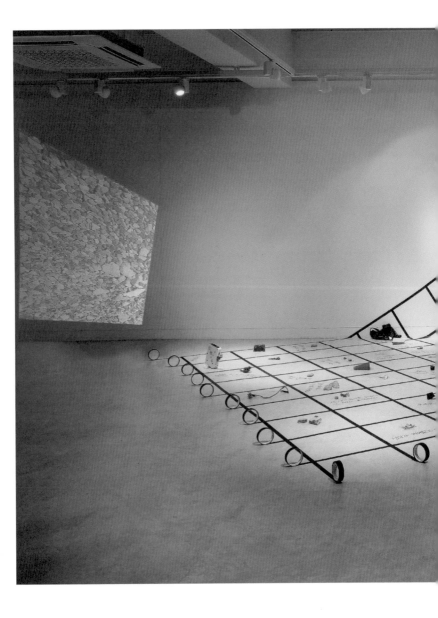

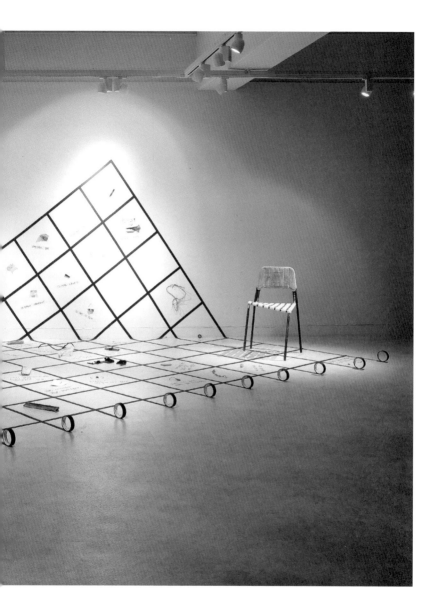

## (잃어)버린 것들

—

잃어버렸다는 것은 의지가 없는 상태의 없음이고,
버렸다는 것은 의지를 가진 상태의 없음이다.
둘의 공통점은 현재 내게는 없다는 것.
우리는 꿈, 삶, 물건, 사람, 감정 등의 일부를 시간과 함께 하얗
게 잊곤 한다. 그것은 마치 마법 같아서 갑자기 없는 것이 된
다. 그렇게 없는 것, 잊혀진 것은 어떤 의미가 있나.
작품에는 아기인형이 사용되었다. 그것은 꿈, 삶, 물건, 사람,
감정이라는 단어들을 모두 포함한다. 작가가 어릴 적 처음 소
유한 물건이었고, 감정과 일상을 공유했으며, 가장 나약한 인
간의 모습을 하고 있다. 작가에 의해 잊혀지고 찾아지기를 반
복하다, 끝내는 버려졌다.

어차피 버릴 테지만, 우리는 모으고,
어차피 헤어질 테지만, 우리는 만난다.
그 어차피 어찌 될 일들을 하는 것이, 무가치하지 않다.
그것들은 모이고 흩어지고 만나고 헤어지며, 나를 만든다.
그것이 지금 없는 이(것)들, 없는 일들의 가치.

인형은 49개로 하얗게 복제되었다. 작가의 작품세계에서 흼은, 그 대상의 경중과 상관없이 현재는 존재하지 않음을 뜻한다. 숫자 49는 사람이 죽은 지 49일째 되는 날 지내는 재齋를 뜻한다. 사십구재는 윤회를 믿는 이들이, 죽은 이가 후생에 안락하고 평안한 삶을 살기를 바라며 복을 비는 행위이다.

이 작품은, 종교 없는 작가가 지금 곁에 없는 것들의 명복을 비는 일종의 의식이겠다.

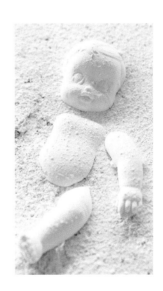

## 인형을 버리다가

-

사람들은 자신을 닮은 물체에도 감정을 이입한다.
눈 코 입, 그 비슷한 모양만 있다면 그것이 귀엽다.
그래서 그것을 버리려면 죄책감이 따른다.
오늘,
작은 인형을 버리기로 한다.
사람의 형상을 한 그것은, 그 귀엽던 눈 코 입도 흐릿하다.
관절은 삐걱거리고 머리카락은 듬성하다.
오래도록 좋아했었다. 꽤 어릴 적.
기억하지 못하는 어느 순간부터,
그것은 늘 책장 세번째 칸에 앉아 있었다.
한동안 좋아했지만 더 이상 읽지 않는 책들과 함께.
그곳에 있는 것이 당연하지만, 쓸모는 없다.

- 언젠가는 꺼내 보겠지. 언젠가는 안아 보겠지.

지난 10년 간 일어나지 않은 일이다.
깊은 추억이 있는 것도,
슬프거나 아름다운 이야기의 트리거도 아니다.

그래서 버리기로 한다.

원래 버리는 행위는 뜬금없고 갑작스레 일어나곤 하니까.

버리려니 그것은, 분리수거 대상도 되지 못한다.

핑크색 종량제 봉투에 다른 쓰레기와 함께 버리라 한다.

저것에게서 나와의 시간을 빼었더니, 그저 물건이 되었다.

버리는 건 순간이다.

미련 많은 나는, 쓰레기장에 가기전 사진을 한 장 찍는다.

몇 백 개의 사진들 중 한 장이 되어,

휴대폰 속 사진 더미들과 함께 묻히겠지.

책장 안에 가만 있던 것처럼, 휴대폰 안에 가만히 살겠지.

아마도 다시 꺼내 보는 일은 없을 것이다.

없는 사람 장례식 같기도,

사람 없는 장례의식 같기도.

그렇게 묻히고 잊혀지겠지.

사람의 모습을 한 나의 작은 물건과는 이렇게

헤어지기로 한다.

– 안녕.

## 시작은, 가시.

-

미운 사람을 온전히 미워할 수 없다.

정확히는 듣기 싫은 말들을 완벽히 싫어할 수가 없다.

그 사람과 그 말들이 불쾌한 자극을 주는데, 그것은

나의 예술에 먹이가 되기도 하기 때문.

먹이. 생명의 에너지.

아름다운 것뿐아니라, 그 반대의 것을 보고도 작품하고 싶은

나는,

찔리면 아프지만, 웃는다.

누군가 뱉은 가시가 마음을 찌른다.

내버려 둔다.

제때 치료하지 않은 상처는 덧나기 마련이고,

그것은 오해와 미움을 먹고 무럭무럭 자란다.

즉각적으로 혹은 몇십 년을 두고서라도.

시작은 가시 닮은 몇 마디지만, 사유의 과정에서 그것은

다른 것이 된다.

다른 방향과 다른 깊이로 뻗어 나간다.

그 찔린 마음이 성장하는 과정과 감정은, 설명할 수 없다.

미술가가 직업인 나는, 그들의 가시로 먹고사나.
마구잡이로 쏘아대는 무가치한 가시 몇 개로,
또 한동안을 살아내나.

## 슬픔을 대하는 자세

–

병원에 가면, 아픔의 정도를 1에서 10까지 얼굴 모양으로 그려 놓은 표를 볼 수 있다. 가장 아픈 것을 10이라 할 때, 어느 정도 아픈지를 의료진과 환자가 공유하는 수단이다.

이것은 병원 밖에서도 활용이 가능하다. 꽤 유용하다. 슬픔이나 절망의 상황을 인지하는 순간에는 빛을 바란다. 마음속에 1부터 10까지의 얼굴을 떠올리고, 터무니없지 않은 선에서 번호를 매긴다. 그 표정을 따라 해본다. 그리고 그것에 맞추려 애쓴다. 그것보다 절망적이지 않으려 노력한다. 감정이 깊으려 꿈틀댄다면, 의식적 회피 같은 것을 한다. 대부분의 경우 효과가 좋다. 스스로를 속인다. 실제와는 상관없다. 감정이 진실을 향해 돌진하려 할 때는, 딴 생각을 한다.

회피.

뇌라는 녀석이 원래 그런 것인지, 그것은 속아 넘어간다. 그것은 속고 그 순간은 넘어간다. 충격이 완만해지고 감당할 수 있다는 판단이 서면, 그때서야 그것을 끄집어낸다.

슬픔은 어느 정도, 작품의 밑밥이니까.

미끼이기도 밥이기도 하니까.

## 하루를 구원하는 법

-

그녀는 비스듬히 앉아
맞은편 친구와 떠들기 시작했다.
다리를 신나게 흔들기도 하고,
아무 걱정 없는 듯 웃기도 하고.
얼굴도 모르는 그녀가,
오늘의 나를 구원한다.
2011년 7월 22일, 카페 페이브먼트

오래된 노트가 그날을 상기시킨다.
공기까지 선명하다.
그녀는 재잘재잘한다.
이보다 더 정확한 표현은 찾을 수 없다.
뒷자리에 앉은 나는 그녀의 얼굴이 보이지 않는다.
그런데도 그녀의 표정이 보이는 듯하다.
보통이라면 시끄러운 것을 싫어했겠지만, 그날만은
세상 무엇보다 가볍게 시시껄렁한 이야기들을 쏟아 내는
그녀에게, 감사했다.

같은 해 6월 졸업을 하고 인턴쉽을 위해 보스턴에 와 있었다. 에어컨이 없고 인터넷이 안 되는 하숙집 덕에 주말마다 같은 카페, 같은 자리에 앉아 일자리를 뒤적거렸다. 이제 막 시작하는 어리지 않은 이 미술가는 당장 다음 달의 삶을 계획할 수 없다. 불안한 삶이라는 것에는 두 가지 종류가 있는데, 하나는 원하지 않는 삶이 언제 끝날지 모르는 것이고, 다른 하나는 미래가 전혀 그려지지 않는 것.

이번 주에 이 일이 끝나면 무엇을 해야 할까. 어디로 가야 할까. 벌어 놓은 돈은 이미 학비로 모두 나갔다. 심지어, 갚아야 할 돈도 있다. 통장 안의 잔고로 언제까지 이곳의 방값을 낼 수 있을까. 이곳저곳 사이트들을 뒤적이고 지원하고, '죄송합니다'로 시작하는 이메일을 받는다. 그런 것이 일상인 날들. 날씨만큼이나 화창하게 들떠 있던 그녀가, 평소라면 꽤나 거슬렸을 그 경쾌한 몸짓과 목소리가, 나의 무거운 하루를 아무렇지 않게 들어 올렸다. 아무 의도조차 없이.

위안이라는 것이 어디, 원하는 때 원하는 방식으로 오던가.
불쑥 나타나면,

- 감사합니다.

## 저격수

-

그는 실력 좋은 저격수.
총을 쏘는 것보다 도망치는 것을 먼저 배웠다.
그의 총알은 사람을 죽인다.
일단 쏘았다면, 재빨리 피신한다.
머릿속으로 수십 번 되뇌인 퇴로를 달린다.
총을 쏘는 행위는, 자신을 노출시키는 행위.
끝내 도망쳐 침대 위에 몸을 누이며,
오늘 죽지 않았음에 감사한다.
그런 그의 총알은 쇠가 아니다.
아마도 그것은 말.

## 명중

-

친척이라고 한다. 친척親戚의 친親은 가깝고 사랑한다는 뜻. 그 가깝고 사랑해야 하는 사람들 중 한 명이, 집들이에서 아픈 말을 뱉었다. 지나가듯 흘리는 얄미운 말로 나를 저격한다. 명중이다.

되받아칠 수도 있다. 나는 나쁜 말을 나쁜 말로 갚아 줄 정도로 충분히 나쁠 수 있다. 착하고자 하는 강박은 예전에 버렸다.

미워할 수도 있다. 미움이라는 감정은 사람을 열정적으로 만드니, 삼삼오오 짝을 모으고 카페에 둘러앉아 그를 욕할 수도 있다.

그럴 수 있지만 내 머릿속은 온통, 이 생소하고 언짢은 기분을 보듬고 있다. 만약 이것을 작품한다면, 너는 어떤 역할이 어울릴지 고르고 있다. 그 안에서 나는, 너를 마음껏 확장하고 축소시킬 것이다. 사실 너는 내 삶에서 그렇게 중요한 역할도 아니었다. 저 못된 말로 나를 자극하는 딱! 거기까지. 보기 싫다고 안 볼 수도 없는 당신을, 이제부터 내 삶의 엑스트라로 두기로 한다.

## 당신에게 실망한 나에게

-

어른은 시간이 지나면 저절로 되는 것이지만, 좋은 어른이 되는 것은 어렵다. 쉽지 않은 것이 아니라, 어렵다. 괜찮은 어른 없다 욕하는 너도, 그저 그런 어른으로 자라거나, 이미 그런 어른일 확률이 높다.

– 눈앞의 이 이상한 어른이, 내 미래일 리가.

무섭고 소름 끼치고 믿고 싶지 않겠지만 완전히 거짓은 아니다. 나이는 좋은 인간성과 관계없어 보인다. 적은 나이를 가진 이들이 모두 순수한 것은 아니듯, 많은 나이의 그들이 모두 관대한 것은 아니다.

어쩌면 어른에 대한 기대는 인간에 대한 기대인데, 그것은 인간성에 대한 착각에서 온 것일지 모른다. 사전적 의미라면 인간성은 인간의 본성인데, 아마도 단어에 대한 오해가 있는 듯하다. 인간성을 인간의 선함과 비슷한 단어로 사용하면서 시작된 오해.

언제 우리가, 선량함만 가지고 났었나. 인간의 성질은 악랄함
또한 포함한다. 그러니 좋은 인성은 공짜가 아니다. '좋은'이라
는 타이틀은 트로피와 같다고 했다. 나이와 상관없이, 거머쥐
기 위해서는 끝까지 노력해야만 하는.

## 나를 찾아주는 이들

–

간혹,
아무렇게나 떨어뜨린 흘림들을
누군가 주워 줄 때가 있다.
그것들을 쥐어 주면, 나는 그제야,

– 아, 이게 가치 있는 거구나…

잃어버린 지갑을 찾아주는 이보다, 더욱 감사한 이들.

## 대화와 독백

–

여기에 두 명의 사람이 있다.
그들은 마주 보고 이야기한다.
떠들며 웃고, 찌푸리고, 놀라고, 미소 짓는다.
그런데 기이한 것은,
서로의 눈을 보고 이야기하는 그들 사이엔
공통된 주제가 없다는 것. 공감이 없다는 것.
그들은 웃으며 헤어졌지만,
심지어 곧 다시 만나자. 약속도 했지만,
상대의 이야기가 기억나지 않는다.
그들이 한 것은 대화였나? 각자의 독백이었나?

서로의 이야기를 듣지 않는 것이 슬프고 무례한 것일까.
이렇게라도 서로, 안의 것을 토해 내는 관계가 다행인 것일까.

## 어른들의 감정 사용법

–

즐거움을 참으며 산다.
타인에 대한 배려를 보이고,
누군가의 불필요한 질투를 줄이고,
자신의 관대함에 흡족해한다.

화를 활용하며 산다.
자신의 불편함을 표시하고,
타인에게서 자신을 보호하고,
자신의 물리적 정신적 위치를 알린다.

모르는 척도 잘한다. 그것으로,
누군가의 비호감을 피해 가고,
원치 않는 호감도 피해 가고,
자신의 비참함도 피해 간다.

그래서인지, 어른들의 세계에서

그 감정의 원래 의미와 용도를 그대로 사용하는 이들은

위태롭고, 사랑스럽다.

오늘 본 너의 환한 웃음과 순도 100%의 축하를 받은 나는

네 앞에서 기꺼이 무너진다.

## 층서학

-

충서학이라는 것이 있다.

지층의 분포나 층을 이룬 상태, 그 속에 들어 있는 화석의 시대적 관계를 밝혀 지구 발달사를 연구하는 학문으로 지질학의 한 분야. 사전적 정의이다.

읽을수록, 지층을 연구하는 것은 인간을 연구하는 것과 닮았다. 층을 이루어 쌓이고 쌓여 육안으로는 더 이상 보이지 않는 것들을 파헤치고 그 관계를 연구하는 행위가.

이 학문에는 황금 못Golden Spike이라는 것이 있다. 지질학적 변화가 나타나는 시점을 표시하는 못인데, 예를 들어 선캄브리아기에서 캄브리이기로 넘어가는 지층의 경계를 이 못으로 표시할 수 있다.

층서학을 매력 있다 느껴서인지, 황금 못의 존재조차 인간의 모습과 닮아 보여 반갑다. 사람 안에도 반드시 그런 순간들이 있으니까. A라는 세계에서 B라는 세계로 넘어가는 시점에서, 그 변화를 견디며 자기 안에 묻어 놓은 뾰족한 못 같은 것. 지금은 잊혀졌거나 잊고 싶거나 반대로, 찾고 싶은 흔적들. 내 안에 숨은 황금 못을 세어 본다. 그 뾰족한 끝이 나의 무엇과 무엇을,

누구와 누구를 갈라 놓았는지 들여다본다.

지질학과는 아무런 접점도 없는 나는, 꼭 층서학을 공부하는
사람 같다.

## 길 옆의 사람

–

길 위의 사람은 걸을 뿐인데,
길 옆의 사람은 애가 탄다.
말을 아끼자니 애가 탄다.
두 말이 만나면 두 사람이 부서지고,
마음도 함께 조각나 버릴 테니까.
때로 가만함은 최선의 배려이지만,
때로 그것은 최악의 조언이다.
선의가 꼭 선한 결과를 낳지는 않더라.
선택에만 갈림길이 있는 것이 아니다.
그 사람, 보는 마음도 그렇다.
사랑할수록 그렇다 한다.

## 혈연 공동체와 가족

-

가족이 피로만 묶인 공동체라 생각지 않고,
피로 묶인 공동체를 모두 믿는 것도 아니다.
사랑이 긍적적인 감정만으로 만들어진다 생각지 않고,
그것이 한 가지라 믿지도 않는다.
그것은 시간과 함께 쌓인 결과일 것이고,
아마 결심의 일종이겠다.
가족이 되기로, 사랑을 하기로, 마음먹음.
평온과 고요가 그저 얻어질 리 없다.
관계에 노력하지 않으면, 깨어지고 흩어짐은 당연하다.
피는 물보다 진하지만, 피보다 진한 것이 결심같다.

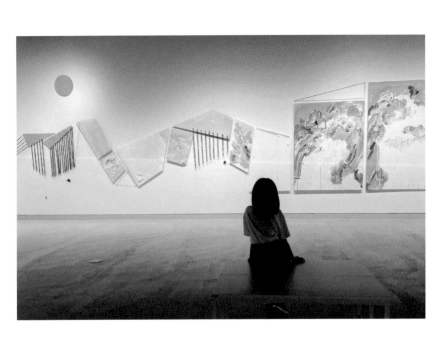

## 시인

–

작업실 가는 길, 앞서 걷는 아이와 엄마의 대화.

– 와! 밖에 사람 많다. 그치?
– 아냐. 사랴믄 바께 엄떠. 지베 이떠.
– 밖에 사람이 이렇게 많잖아. 집에서 나왔나 봐.
– 아니, 아니. 사람 말고, 사랑. 사랑 지베 이떠.

사랑은 밖에 없대. 집에 있대.
태생이 시인인 사람도 있구나.
아니면, 다들 그렇게 태어나나?
다들 그렇게 태어나는데 시인으로 자라지 못한 거라면,
너무 슬픈데.

## 봄잎

–

열린 문틈 사이로, 봄이 들이닥친다.
살랑거린다. 손짓을 한다.
살풋한 바람에도 봄잎은 기세 없이 쏟아져 날린다.

– 떨어지는 꽃잎을 잡으면, 행운이 온대.

오늘 만날 그녀가 이야기했었다.
봄세상에 한 발, 딛기도 전에,

– 여보세요? 응. 그래. 괜찮아. 다음에 봐.

그녀와의 약속이 취소되었다.
가만한 목소리가 크게 울린다.
저 작은 날숨에도 기꺼이 꽃잎은 떨어지겠지.
사방으로 흩어지는 그것들만큼 어지러운 일들이 있는 거겠지.

어떤 계절에는,
누군가의 작은 한숨에도 마음은 쏟아져 날릴 테니까.

눈치 없이 봄은 봄답고,
오랜만에 공들인 화장이 아까워 집을 나선다.

- 떨어지는 꽃잎을 잡으면, 너에게 줘야지.

## 사랑하지 않기로 마음먹은 향기

–

언제나 새로운 곳에 놓이던 그는, 낯선 것이 익숙하다 했다.
언제나 익숙한 것이 싫었던 그녀는, 저 말이 멋지다 했다.
오랜만에 만난 그는 여전히 낯선 곳을 헤매는 중이었고,
그녀는 익숙한 것들을 더욱 익숙하게 만드는 중이었다.
그들은 서로를 동경했지만,
서로에게 속하지 않은 것에 안심했다.
헤어지며 뒤돌아보는 그들은, 사랑하지 않기로 마음먹었다.

사랑이, 마음먹은 대로 되었다.
덜 사랑하거나, 덜 어른인 탓.
그녀와 그는 멀리에서 즐겁지만, 가까이에서 불안하다.
불안은 떨림에서 왔고, 떨림은 멀리멀리 퍼져나갔다.
테이블을 사이에 두고 마주 앉으면 둘은 어쩔 줄을 몰랐다.
그것은 친밀하고자 하는 사람들의 것이었다.
그 반짝이는 떨림이 날아가기도 전에,
또 다른 떨림이 찾아왔다.
그것은 소원하고자 하는 사람들의 것이었다.

함께하면 할수록 그들은 다름을 느꼈고,
그것은 행복인 동시에 재앙이었다.
커다란 행복만큼, 딱 그만큼의 재앙.
즐거움과 두려움이라는 이름의 떨림이
항상 그들 주위를 맴돌았다.

그녀는 그들의 관계가 향수 같다 했다.
아름다운 향을 담은 그것은 세 개의 층을 가진다.
뿌린 직후의 냄새,
핵심이 되는 냄새,
끝을 남기는 냄새.
이것들이 조화롭게 연결되면 매력적인 하나의 향수가 된다.
그들은 첫눈에 반했고,
사랑할 수 없어 아팠고,
평생을 그리워했다.

─── - 이보다 더 매력적인 향기가 있을까.

그들은 마주칠 때마다 깨달았다.
사랑하고 있다. 그리고, 그래서, 피해야만 한다.
언제나 저 둘은 즐거움과 두려움이라는 떨림을 사이에 두고
결심했다.
사랑하지 않겠다.
사랑이, 마음먹은 대로 되었다.
너무 사랑하거나, 너무 어른인 탓.
친구, 이야기이다.

## 나의 젊음에게

-

대부분의 젊음은 즐겁고 답답하다.

열정에 즐겁고 미래가 답답하다.

아마도 어른들에게 답을 구하고 싶겠지만,

그 대답이 마음에 들지 않을 것이다.

시시하거나 세속적이다.

그러니 더 이상 묻지 않는다.

- 나의 재능과 이상을 한눈에 알아봐 줄 사람, 어디 없을까?

없다.

어쩔 수 없다.

없다고 믿는 것이 정신건강에 좋다.

삶은 끊임없이 나와 타인을 설득하는 일.

그러니 화창한 미래를 듣고 싶다면,

용하지 않은 점집에나 가야지.

좋은 말을 질리도록 들을 수 있다.

미래는

당신보다 나이 많은 이들, 힘 가진 이들이 주는 것이 아니라,

살아 있는 것들이 함께 만들어 가는 것이다.

그들도 자신의 미래를 모른다. 당신의 미래는 더욱.

관심도 없을 걸?

그들은 당신의 미래를 책임질 수 없고, 그래서도 안 된다.

자신의 미래를 타인이 좌우하게 두는 것은 조금 기괴하다.

요행을 바라지 말고,

자신에 취하지 말고,

당신의 현재를 똑바로 보자.

그곳이 시작점이다.

끝은 당신에게 달렸다.

## 기회

–

해가 바뀌면 당연히 느는 나이, 그다지 불만도 없다.

다만 작가로서 아쉬운 점은,

더 이상 청년작가공모에 지원할 수 없다는 것.

나의 이력 대부분은 공모 당선전이었는데,

나이 제한 있는 공모가 많다 보니, 나이가 늘면 기회가 준다.

기회를 잃으니, 나이가 서럽다.

나이를 먹는다는 것은,

밥을 지어 먹는 일과 같았었는데.

이제 나이를 먹는 것은,

배고픔인가?

## 반사 작용

–

우리는 학교에서 무조건 반사와 조건 반사를 배웠다. 본능적으로 타고난 반사와 후천적으로 학습된 반사. 좋은 예는, 시험에 항상 나오던 무릎반사와 파블로프의 개. 반사 작용이라는 것에는 나름의 규칙이 있어, 특정한 경우 육체는 반드시 정해진 반응을 보인다.

그런데, 육체의 반사와 마음의 그것이 조금 다르다. 어제까지는 그리 반응했지만 오늘부터는 그렇지 않을 수 있다. 어제도 멀다. 오늘 아침에 일어난 어떤 일로 인해, 오후의 나는 같은 사건에도 평소와는 다른 반응을 보일 수 있다. 인간이 잘 변하지 않는 생명체임은 분명하지만, 한번 변하겠다 진정 마음먹으면, 얼마든지 지금까지와는 다른 인간으로 남은 날들을 살아갈 수 있다. 그러니 우리가 상대와 자신을 확신하는 것에는 어폐가 있다.

- 나는 이런 사람이야. 저런 사람은 아니야.

하는 말은, 깊은 자기 성찰을 통해 얻은 결과라기보다,

- 나는 이런 사람이고 싶어. 저런 사람은 아니고 싶어.

라는 말로 들린다. 인간의 마음속 반사 작용도 꽤나 규칙적인
모습을 하고 있지만, 그것을 오롯이 믿을 수 없는 이유이다.
같은 이유로,

- 저 사람 왜 저래?

하는 말은, 내 안에 있는 그 모습에 대한 경고일지도.

- 너도 저러고 싶지? 안 돼. 절대로.

내 안에 봉인된 뒤틀린 감정을 꺼내지 않겠다는 다짐.

– 나 정말 그런 사람 아니야.

일종의 선언. 조금은 있는데, 아예 없는 척하는 연기.

다른 이를 이야기할 때 우리는 좀 차가워질 필요가 있다. 그것
이 그를 향한 것인지, 자신을 향한 것인지. 그 누구도 자기 보
호 본능에서 자유로울 수 없고, 나도 그런 사람일 수밖에 없을
테니까. 거울 대신 그를 보며 아닌 척하는 것은 비겁하다.

# 주문

\-

사람들은 너를 보고,
무너져라 무너져라 한다.
사람들은 나를 보고,
버텨라 버텨라 한다.
너와 나는 서로를 보고,
무너져라. 버텨라. 주문을 왼다.
우리는,
서로 앞에 섰나.
거울 앞에 섰나.

# 낙엽

-

바람에 낙엽 떨어지듯,
생각들이 후두둑 떨어질 때가 있다.
모두 줍고 싶은데, 쉽지가 않다.
일부는 다른 바람이 데려가고,
일부는 누가 쓸어 버리고,
일부는 내가 주워 보관하는데,
너무 잘 보관한 탓인가,
어디에 두었는지 알 수가 없다.

## 모든 시작

-

요즘의 나는 더위와 함께 빙글빙글 산다.

오늘을 이리 돌리고, 조리 돌리고.

그래서인지, 기립성 빈혈.

자고 일어나면 나의 하루는, 흔들흔들 시작된다.

빙글거림을 참아 내면, 새까만 세상에 우뚝 섰다.

곧 무너질 것 같아 주저 앉는다.

세상이 밝아지기를 기다린다.

얌전히 다섯을 세면 눈이 뜨인다.

밝아지면 무엇을 하나.

인간이 마땅히 해야 하는 것들.

씻고 먹고 일하고 다시 잠드는, 그런 일들.

잠들려 누울 때는 생각지 못한다.

내일의 시작도, 빙글빙글 캄캄할 것이라는 것.

# 베인 밤

–

밤.

그것을 함께 한다는 것은 얼마나 친밀한 행위인지.

부부나 연인, 가족이나 친구에게만 허용된다.

자신의 무방비함을 여과 없이 노출시킨다.

그 밤이,

그 견고한 관계가,

베어졌다.

믿음은 깨어졌다.

베었다는 것은, 자신 안에서 상대를 파괴한 것이고,

베임을 당했다는 것은,

그가 다시 원초적 고독으로 회귀할 것이라는 암시.

고독.

세상에 홀로 떨어져 있는 듯 외롭고 쓸쓸하다는 감정.

무수한 밤들이 사방에 흩어졌다.

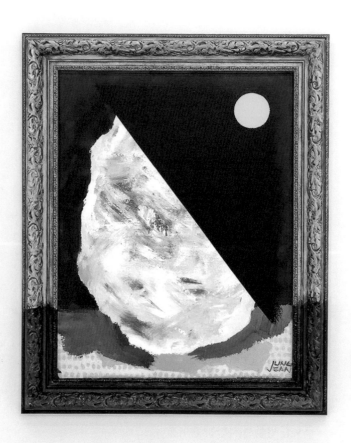

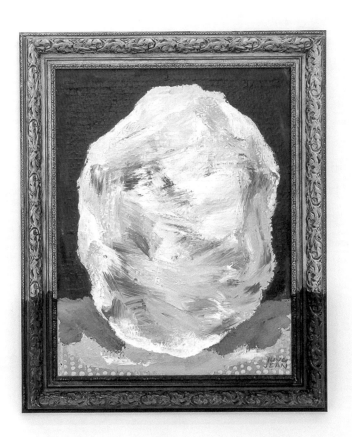

## 희고 푸른 계절

-

그 계절은 희고 푸르다.
흰 눈과 대지 사이에는 고요 가득하고,
푸른 하늘과 나뭇잎 사이에는 미풍이 인다.
겨울도 여름도 아닌 날들이
시리게 춥고, 시게 더운,
그렇게 그는,
나의 계절이었다.

## 괜찮아

-

오늘의 마음이, 네게 떼를 쓴다.
나는 네 앞에 서,

– 괜찮아.

연발하지만, 실은
주저앉은 나를 찾아 달라 떼를 쓴다.
길바닥에 누워 손발로 땅을 치며 울고불고하는,
네 살배기 아이의 얼굴을 한다.

하지만 너는 알 수가 없지.
나는 어른이고 그 아이를 숨기는 데 능숙하니까.
나는 괜찮다 말했고,
너는 그렇게 들었으니까.

## 과거의 사람

–

내 옆에
과거의 사람이 섰다.
그가 과거가 되었는지,
내가 그를 과거로 만들었는지 알 수 없다.
어쩌면 우리는 함께 힘을 합쳐 그리했다.
그 일은 서서히 일어났고, 순간 깨달았다.
어제는 아니었는데,
오늘은 슬프다.
내일은 어떨까.
그는 달라진 것 없고, 나도 그렇다.
그대로인 것이 문제였나.
달라진 세상에서 그대로인 것이, 문제였나.

# 믿음

–

예술이 '가장' 고결한 직업이라 믿지 않는다.
펜이 칼보다 '더' 강하다 믿지 않는다.
지금 가진 그의 것이 '영원'할 것이라 믿지 않는다.
나를 믿어! 하는 대부분의 '말'들을 믿지 않는다.

어쩌면 믿음은 속함과 비슷하다.
소속감을 주고 안도감을 선사한다.
쓸모 있는 사람이라는 믿음도 준다.
믿을 권리가 있다면,
믿지 않을 권리도 있을 것이다.
믿지 않으면 분주하고 외롭지만,
그렇게 나쁘지만도 않다.

## 가족모임

-

할머니와 2살 조카를 만났다. 오랜만에 만난 그녀들은 역시나 드라마틱하게 달라져 있다. 어쩔 수 없이 늙음과 어림은 반대말인가. 할머니 손을 잡고, 함께 서글프다.

그녀는,
만날 때마다 점점 귀가 어두워지고, 거동이 불편해진다.
혼자 걷기 힘에 부쳐, 사람들의 부축을 받는다.
조카는,
만날 때마다 점점 말귀를 알아듣고, 이제는 아장아장 잘도 건는다.
무엇이든 혼자 하고 싶은, 작은 탐험가이다.

사람들이 차를 가지러 주차장으로 흩어지고, 나는 할머니를 부축하고 섰다. 그녀는 내게만 들릴 만한 작은 목소리로 조용히 읊조린다. 혼잣말인지 대화의 시작인지 알 수 없는 그것은, 아마 그 둘 모두일 것이다.

- 이젠, 다 지겨워. 아침에 눈 뜨는 것도,
  하루 종일 누워 있는 것도, 사는 것도.

늙으면 죽어야지 하는 넋두리가 아니다. 이것은, 삶에 대한 하소연 같지 않다. 그녀의 말투는 투박하고 얇고 고저가 없다. 희노애락의 감정 중, 그 무엇도 담겨 있지 않다. 그저 사실을 담담히 이야기하고 있다. 진심이다.
'지겨워'라는 말을 뱉은 적 있지만, 나의 것은 한 번도 진심인 적 없다. 한 번도 아침에 눈 뜨는 것이, 침대에 몸을 누이는 것이, 진심으로 지겨웠던 적은 없었다. 사는 것이 지겨웠던가? 아니다. 힘들고 지친 적은 있지만 진저리나도록 지겹다 느낀적은 없었다.

홀로 현관문 밖을 나설 수 없다는 것,
타인이 데려다주는 곳에만 가야 한다는 것,
그런 몸을 가졌다는 것.
그것은 어떤 것일까.
기필코 나를 찾아올 그것을, 결코 반갑게 맞을 수는 없을 텐데.

## 남겨진 감정들, 작가 노트

-

인터뷰를 기반으로 한 작품이다.

질문은 사람의 고독에 대한 것이고, 그것이 주제가 된 이유는 그 시절 작가의 마음을 투영한 것이다. 고독은 작가의 정확한 감정을 대변하는 단어라고 할 수는 없다. 그러나 가장 비슷한 느낌을 주므로 그것을 사용했다. 단어가 주는 뉘앙스 때문에 이 프로젝트가 자칫 슬픔과 절망을 이야기하기 위한 것이라고 오해할 수 있지만, 그것은 아니다. 이 작품에는 개인적이고 확실한 목적이 있다. 타인을 통해 (작가)자신을 바로 보는 것.

하나의 이름을 가진 감정도 여러 층과 색을 가진다고 믿는다. 그리고 어떤 경우, 그 어슴푸레한 감정의 깊이와 위치를 정확히 인지하고 철저히 객관화 해야만 한다. 그것은 반드시 필요한 일이다.

이번 작품은 그 두려움을 동반한 외로움에서 시작되었다. 나의 것을 감당하기 힘들다고 느끼는 순간, 타인의 것이 궁금했고, 그날 새벽 인터뷰를 위한 질문지를 만들었다. 곧 주변의 사람들을 인터뷰하기 시작했다. 그들의 외로움, 슬픔, 향수, 우울, 자신감 결여, 자존감 결핍 등의 감정이 함축된, 그중 어느 하나

의 단어로는 정의되어질 수 없는 복잡한 감정에 대해 인터뷰.
그리고 그들과 이야기하며, 나를 보았다.

고독함(그리고 그 안에 포함되었거나 그것의 발단이 되는
여러 부정적인 감정들)을 믿지 않는다. 그것은 실제보다 더
적거나 더 많은 것처럼, 사람을 속이기 때문이다. 그렇다면
이것을 고독과 고독감으로 나누어 표현해 보자.

고독.
재미있는 단어다.
사랑스럽고 징그럽다.
이것은 정말로 사랑이라는 단어와 비슷한 면이 있는데,
바로 첫인상이 유치하다는 것.
또 이중성을 가진다는 것.
내 것은 압도적이어 보이고,
타인의 것은 지루하고 대수롭지 않다.

그때의 나는, 지금의 우리는,

이 감정의 이름이 무엇인지 정확히 인지할 필요가 있다.

그래야만 그것을 바로 볼 수 있다.

이 글의 주제는 고독이니, 사랑은 잠시 미뤄 두도록 한다.

'고독감 현상'이라는 단어가 있다.

고도가 높은 곳에 올라앉은 비행사가

자신은 세상과 떨어져 있는 듯이 느끼는 일을 일컫는다.

고독과 고독감을 나누어 볼까?

사전적으로 이 두 단어가 이런 식으로 구분되지는 않을 것이다.

하지만 편의상 이렇게 나누기로 한다.

-고독, 개인이 느끼는 외로운 감정.

-고독감, 인간이 가진 일반적 감정 중 하나.

고독은 지극히 개인적인 것, 고독감은 지극히 객관적인 것으로.

그리고 그것을 따로, 또 같이 들여다본다.

어쩔 수 없이 고독을 가진 인간인 동시에,

그것과 떨어져 객관적인 시각으로

그것을 바라 볼 수 있는 비행사.

이런 시각은 우리를 자기연민이나 자기비판에 빠지지 않고 그것과 건강히 공존할 수 있게 하지 않을까.

인터뷰 시간이 정해지지는 않았다. 짧게는 20분 길게는 4시간도 가능하다. 이야기가 끝이 나면, 적어 놓은 노트에서 가장 기억에 남는 문장 하나를 고른다. 그것을 목판에 새긴다. 목판. 즉, 나무. 그것은 나무여야만 한다. 인간과 닮은 자연의 재료. 그래서 그것에 외로움을 각인시키는 행위는 그 마음에 외로움을 새기는 행위와 중첩된다. 조각칼이 목판의 살을 깎아 내면, 찌꺼기들이 남는다. 톱밥 같은 찌꺼기들. 그것을 버릴 수 없다. 고이 모아 봉투에 담는다. 하나의 목판에서 나온 가루들을 하나의 봉투에 담는다. 그리고 그 위에 그 마음주인(인터뷰이)의 이름을 쓰고 봉인한다. 목판의 내용을 종이에 옮겨 찍고 종이는 전시장 벽에, 잉크 먹은 목판은 차곡차곡 쌓아 탑을 만든다. 그랬더니 그것은, 그림자도 슬퍼 보인다. 그럴리 없겠지만.

마음은 글이 되고, 그 부스러기는 봉인되고, 그것을 담은 목판은 탑이 된다.

외로움이 든 자리는 조각칼로 벤 듯 아리고,
외로움이 난 자리는 지워지지 않아 남는다.

소설 〈무진기행, 1964〉에서 주인공은 쓸쓸함이란 '다소 천박
하고 이제는 사람의 가슴에 호소해 오는 능력도 거의 상실해
버린 사어 같은 것'이라고 했다. 그러나 그는 쓸쓸했고 무진을
여행할 수밖에 없었을 것이다.

왜 나는 이렇게 힘들까. 남들도 그럴까?
궁금증을 시작으로, 지금까지 주변의 사람들을 인터뷰하고 있
다. 이야기하는 동안 우리는 서먹하기도, 불편하기도, 웃기도,
울기도 한다.
서로 마주보고 진심으로 귀기울여 주는 것. 그것만으로도 인
간성의 회복을 느낄 수 있었다. 그들은 나와 다르지 않다. 나는
그들과 다르지 않다.

본인조차도 무어라 정의하기 힘든 감정, 혹은 그저 내버려 둔
감정. 그것들에 쓸쓸함, 외로움, 고독함 등의 이름을 붙여 사람

들에게 질문한다. 전시는 2012년 미시건과 2017년 부천에서 열렸지만, 현재도 진행중이다. 시간이 지남에 따라, 더 많은 사람들을 만날 것이고, 더욱 많은 목판을 새길 것이고, 더욱 높은 탑이 쌓일 것이다.

**5.**

# 낮 12시

: 낮 12시 즈음은 작가가 타인들에게서 가장 많은 영향을 받는 시간이다. 사회적 인간으로서의 역할을 충실히 하는 시간, 그들에게서 무언가 할거리를 얻는 시간.

: 제목은 누군가의 질문들이고 글은 작가의 생각들이다.

## 질문과 생각들

–

누군가의 질문이 내 안의 생각이나 감각을 일깨우는 경우가
있다. 상대의 질문이 특별해서가 아니다. 평범한 그것이, 처음
듣는 것도 아닌 그것이, 어느 날의 나에게 특별히 다가오는 것.
이미 알고 있던 것들을 정리하는 계기가 되거나, 이미 내 안에
있었지만 꺼내어 본 적 없던 것들을 끄집어내는 계기가 된다.

만약 그 질문에 가르치거나 일깨우려는 의도가 있었다면, 소심
하고 예민한 반항아인 나는 단번에 거부감을 느꼈을 것이다.
자리도 생각도 피했을 것이다. 그런데 같은 질문도 어떤 날에
는 다르게 온다. 그러면 그날 저녁 그리고 그 후로 몇 날 동안,
그것은 내 글과 미술의 시작이 된다.

## 작품하게 하는 힘의 원천

-

- 불안

모두 다른 이유로 작품한다. 나의 것은 대단치 못하다.

게을러 항상 주저앉고 싶은 나를 일으켜 세우는 것은, 언제나 불안.

남과 비교하지는 않는다.

누구보다 더 빠르거나 느린 것에는 관심이 없다.

그와 나의 갈 길이 같을 리 없잖아.

불안.

그것이 나를 움직이게 한다.

그중 가장 큰 것은 어제 오늘 내일이 똑같은 사람.

지금보다 더 나은 이가 될 수 없는 정체된,

최악의 경우 퇴보하는 그런 사람. 그가 나인 것.

나는 그것이 무섭다.

더 나은 인간이 어떤 것인지도 잘은 모른다.

매일을 열심히 산다고 꼭 더 좋은 인간이 되지도 않더라.

최악의 빌런들은 언제나 비정상적으로 부지런하고,

그 열정으로 세상을 나쁜 쪽으로 가속시키니까.

태생이 게을러도 불안감에 취약한 사람은,

가만히 있을 수만 없다.

무언가를 해야만 한다.

자신의 이름을 내걸었다면, 더욱 부지런히.

명예욕과는 다르다.

미친 재능, 원대한 꿈, 질투나 혐오와도 거리가 있다.

불안을 잠재우려면 일해야 하고,

그날 저녁 무사히 잠들려면, 그 일을 잘 해내야만 한다.

하루를 만족스레 보내지 못하면, 불안은 불면이 되니까.

## 예술을 대하는 자세

-

편집장님과 이 책에 대해 이야기하던 첫날.
나는 책을 낸다는 것이 조금 무섭고 죄송스러운 마음이었다.

- 다른 사람들은 쉽게도 접근해요.
  아마 작가님이 책을 대하는 마음이 진지하셔서,
  그렇게 크게 느끼시는 것 같아요.

그는 책 이야기를 하는데, 나는 예술이 들린다.
저 말씀을 들으니, 스스로가 미술을 대하는 자세가 이해되었다.

한없이 크고 깊은 것.
밑도 끝도 없이 아득한 것.
아름답고 무서운 것.
내 매일의 할 것.

# 영감을 주는 것

-

- 일상의 말과 글

일상 곳곳에 숨은 알쏭달쏭한 생각과 감정들은 창작에 좋은
먹이가 된다.

미술가는 보여지는 결과물을 내어 놓는 사람이니, 영감 또한
가시적인 것에서 얻으리라 추측하는 이들도 많을 것이다. 물론
작품의 트리거는 작가마다 작품마다 다르겠지만, 생활 안에서
그것들을 얻는다. 제일 큰 비중을 차지하는 것은 쓰인 글과 뱉
어진 말. 그것이 거창하거나 길 필요도 없다. 그저 특정 상황에
서 번뜩이게 하는 한두 마디, 두어 줄. 그것이면 충분하다. 그
것을 수집한 날엔 밤새 요리조리 궁리한다. 그 글과 말의 주인
의 의도와는 상관없이, 작가만의 어떤 것이 되도록.

## 작업의 시작

–

이것을 작품 해야겠다.
마음먹는 순간은 그리 긴 시간이 필요치 않다.
그것이 정해지기 이전과 이후, 그 시간들이 길다.

이전의 시간.
대부분의 경우 보이지 않을 뿐 그것은 이미 내 안에 있었다.
앞뜰에 떨어진 이름 모를 꽃씨처럼,
우연히 내린 비와 그렇게 만난 좋은 날씨로
싹틔울 준비를 하고 있었다.

어느 순간,
그것을 쏘아 올리는 폭죽의 불씨가,
그것의 존재를 묵직하게 하는 사건이 있었을 것이다.
아마도 누구의 말, 누구의 글.

이후의 시간.
궁금증과 오감이 더 많은 물과 빛을 바라면,
그제야 그것을 인지한다.

그것을 먹여 키운다. 주인이 된다.
충분히 자라면, 쓰고 작품한다.

일련의 과정이, 그 주제의 자리매김처럼 자연스럽다.

## 작가 노트
–

––––––– – 작품 못지않게 소중한 것

작품을 보는 이들에게 그것은,

작품을 이해하기 위한 설명서이자 통역장치이다.

특히 현대미술에서는 더더욱.

미술가 정진에게 그것은,

작품의 시작이자 과정이고 마무리이다.

인간 정진에게 그것은,

삶의 어느 기간 동안 내가 무엇을 고민하며 살았는지를

여과 없이 보여 주는 기록이다.

작품을 보는 관람객과 글을 읽는 독자들 모두에게 그것은,

전시를 위한 부속물이기 이전에 창조물이고,

그 만든 이를 가장 잘 이해할 수 있는 수단이다.

## 아트페어에서 기대하는 것

–

– 사람, 홍보, 판매

아트페어를 준비하며 한 인터뷰에서 받은 질문이다. 몇 명의
작가들이 있었고 같은 질문을 받았다. 아트 페어란, 여러 사람
들이 여러 작가들의 작품을 보고 구매하고자 열리는 시장이다.
당연히 그곳에서 사람들을 만나고, 작품을 알리고, 판매가 되
기를 기대한다. 옆에 앉은 한 작가가 대답한다.

– 저는 좋은 경험이라고 생각해요.
   홍보나 판매가 안 되도 좋으니 꼭 참여하고 싶어요.

지당하다.
마땅하다.
틀린 말이 아니다.
그것은 그 작가의 진심일 것이다.

대답에 맞고 틀림이 있는 것도 아니다. 그런데,

반짝이는 눈들 속에서 나만 슬프다.

만약 이런 답이 많아진다면, 이것이 당연한 것으로 받아들여진다면, 가족의 금전적 도움 없이 전업 작가로 살아야 하는 사람들은 어떻게 삶을 영위하고 가정을 꾸릴까. 혼자서 자급자족하며 집세와 작업실비와 생활비를 부담하면서. 그들은 파트 타임을 하며 직업을 구하며 전전긍긍 살아야하나?

사람은 생물이다.

생활고는, 생명을 죽일 수 있다.

## 모나리자가 왜 아름다운지 모르겠어요

—

— 그렇게 생각하실 수 있죠.

모르겠다면, 모나리자는 아름답지는 않구나… 하면 된다.
굉장히 철학적인 질문이다. 동서고금의 많은 철학자들이 진리
만큼이나 아름다움의 본질을 정의하고 싶어 했다고 들었다. 누
군가에게는 등호가, 누군가에게는 부등호가 되기도 한다. 자연
스럽다.

이런 이야기를 종종 듣는다.
중요한 것은 모나리자가 아닐 것이다. 그녀는 핑계.
그가 하고자 하는 이야기는, 대단하다고 꼬리표 붙은 대부분의
유명한 작품들에 대입가능하다. 개인적인 의견으로, 범접할 수
없을 정도로 위대한 업적들은 한번 거대하게 추앙받고 시간과
함께 완벽하게 무시당한다.
예를 들어, 레오나르도 다빈치의 천재성을 모르는 이는 아무도
없겠지만, 누군가 최고로 존경하는 예술가가 다빈치이고, 최고
로 좋아하는 미술품이 모나리자라고 말하는 것은, 다소 촌스럽
고 초보자처럼 보일 수 있다는 것이다.

너무 유명하다는 것은 그런 것 같다.

하지만, 그게 뭐 어때서.

처음부터 박물관에서 첫 번째로 손꼽히는 작품도 아니었고, 불미스러운 사건과 함께 유명세를 치르는 연예인 정도로만 여겨도 어쩔 수 없다. 당신이 아무리 그녀를 무시해도 그녀의 명성에 상처 낼 수 없다.

역사의 영역, 전문가의 영역, 취향의 영역이라는 것이 있을 것이다. 예술뿐 아니다. 대부분의 분야가 그래 보인다. 과학과 같은, 일반적으로 어렵다고 여겨지는 분야의 경우에 사람들은 각자의 영역을 존중하지만, 예술의 경우 저 셋을 혼동하는 경향을 보인다.

내가 좋아하지 않는다고 이해되지 않는다고 상대를 깎아내릴 필요는 없다. 그것의 뛰어남을 결정짓는 것은 당신만이 아니다. 같은 의미로, 다들 좋아한다고 당신까지 좋아할 필요도 없다. 그녀도 그런 사랑을 원하지 않을 테니까.

자신이 좋아하는 것을 좋아하면 된다. 예술이란 본질적으로 그런 것이라고 한다. 타인의 지지나 긍정을 바라거나, 눈치 볼 필요 없다. 다만, 예의를 잊지 마시길.

# 쓰기

–

– 예술 활동

'느끼고 생각하고 행위하고 남긴다.'는
스스로가 생각하는 미술의 역량과 일치한다.
쓴다는 것 자체가, 내게는 예술행위인지 모르겠다.
쓰기와 미술을 따로 떼어 생각해 본 적 없다.
닮았다.
너무 좋은데 너무 어려운 것까지도.

그것으로 멋진 일을 해내는 사람들이 무수하겠지만,
지금의 나는, 여기까지.
아직은 여기까지.

## 관계, 치유, 상생이라는 요즘의 키워드에 대해
## 어떻게 생각하세요? (2015년)

–

저 단어들은 사회적 인간으로서의 마음가짐 같아 보인다. '관계'라는 단어는 그 시작이고. 그것은 생물 같아서, 움직이고 사고하고 진화도 퇴화도 한다. 마치 도형을 이루는 꼭짓점들처럼. 그러니 그 점들의 위치가 변할 때마다 도형의 모양새가 변화한다. 사람은 시간, 상황, 감정 등에 따라 변화하는 생명체라, 그 관계라는 것 또한 당연히 변한다.

같은 맥락으로, 치유나 상생과 같은 단어들도 그 의미와 정의가 변화할 것이다. 예전의 우리에게는 가리고 숨기는 것이 미덕이었지만, 지금의 우리는 서로 내보이고, 나누고, 돕는 것이 미덕인 것처럼.

## 코로나COVID-19로 변화한 사람의 관계에 대해 어떻게 생각하세요? (2021년)

–

우리에게는 열림에 대한 욕구와 닫힘에 대한 욕구가 동시에 있다.

– 사회생활 힘들다. 혼자 있고 싶다.

사람들은 이야기했지만, 전염병을 겪으며 알게 되었다. 우리가 얼마나 사람들 사이에 있기를 원하고 갈망하는지.

– 다른 이들과 소통해야 해. 상생해야 해. 그것만이 살 길이야.

입버릇처럼 말했지만, 깨닫게 되었다. 고립된 생활이 얼마나 편안하고 편리한지.

사람은 언제나 상반된 감정을 가지고 사는 것 같고, 관계라는 것은 그런 사람들이 모여 만든다. 인간의 관계는, 본질은 변하지 않은 채 변화무쌍하다. 신비로운 불 같기도, 물 같기도.

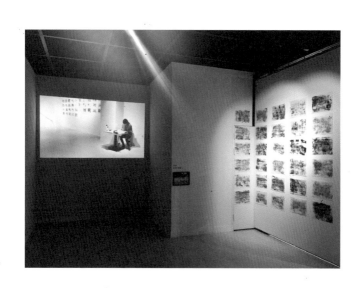

## 작가가 된 결정적 계기

-

- 잘 모르겠어요.

없어요.도 아니고, 모르겠어요.라니.
최악의 인터뷰이Interviewee가 분명하다.
하지만 거짓을 말할 수는 없으니까.
스스로도 궁금하다.
왜 기억하지 못할까?
이것은 분명 개인의 인생에서 손꼽히는 중요한 지점일 텐데.
작가라는 직업.
재능이 필요하고 노력은 더 필요하다.
과정은 고단하고 결과는 알 수 없다.
어떤 이들은 자기 확신이 있다고 하는데,
나는 그런 사람도 아니다.
그런데도 왜 미술가를 직업으로 삼았을까?
지금까지의 나를 본다면,
감정만으로 의사결정을 하는 사람도 아니던데.
조물조물 계획하고 그리고 만들고 읽고 쓰는 것 외,
딱히 취미도 없는 나는,

그것이 직업이기도 취미이기도 하다.

그저 '좋아서'라기엔 너무 많은 것들을 포기했다.

예쁘게 포장하지 않고 내면에서부터 진실된 답은

잘, 모르겠어요.

**삶의 방향**

–

작가가 되기로 한 결정적인 계기는 알 수 없지만, 삶의 전반에
대한 계획은 꽤 오래전부터, 막연히 가지고 있었다.

– 대체불가능한 일, 좋아하는 일,
  죽는 날까지 할 수 있는 일을 하며 살자.

그리고 그것이 내게는 미술이었으니, 미술가가 되는 것은 어쩌
면 당연한 수순이었다. 현실적인 이유로 그런 삶을 살고 있지
못한 나를 설득하고 다짐했을 것이다. 원하는 모습으로 다시
태어나자. 이것을 주제로 작품했었다. 제목은,

– 인 더 핑크 In the Pink, 2017

작가의 작품에서 핑크는 자궁을 의미한다.
이 공간은 생명을 담는 주머니로,
바깥 세상과의 단절이자, 동시에 통로이다.
사람들은 자궁 안의 작은 인간에게,
진실된 세상은 그곳 밖이라 말한다.

아이가 건강한 모습으로 진짜의 세상으로 나오기를 소원한다. ————

그렇다면,

우리가 살고 있는 이 세상은 진정 그 '밖'에 존재할까.

우리도 태아처럼, 또 다른 자궁 속에 사는 것은 아닐까.

당신은, 당신의 세상을 확신할 수 있는가.

나는 그럴 수 없어, 자꾸만 깨고 부수려 한다.

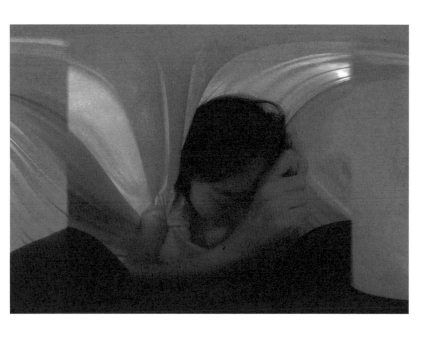

# (출)사표

-

──── - 대기업을 퇴사하고 유학을 가셨다고 들었어요.
　어떤 포부가 있으셨나요?

사표를 낸다. 일종의 출사표.

지금까지와는 전혀 다른 길을 가겠노라. 그것에 내 인생을 통째로 걸겠노라. 스스로에게 하는 선언. 나는 백만 대군 앞의 장수가 아니다. 그들 앞에서 멋지게 연설하고 그들의 지지와 함성을 들을 수 없다. 대신 회사라는 안전지역에서 벗어나는 순간, 남은 이들의 소소한 야유를 들을 수 있다.

- 어쩌려고 그래.

그는 눈 맞추며 묻지만 나를 보는 것은 아니다. 저 눈동자 뒤로 오늘의 점심메뉴를 걱정하겠지. 몇 분 후면 옛 동료가 될 그들과 헤어지면, 나는 무소속 인간이 된다. 그것은 불안과 위험, 새로움과 자유를 이야기한다.

모든 일에는 끝이 있고 모든 시작은 불안하다. 항상 같은 자리에 있는 사람은 아무도 없다. 나도, 그들도.

우리는 언제나 할 수 있는 것은 하고 책임지며 산다. 나는 오늘 사표를 낼 수 있는 사람이었고, 그 출사표를 감당하며 다음을 살 준비가 되었다. 원대한 꿈을 가진 이들도 있겠지만, 그가 나는 아니었다. 걸림돌이었던 학비가 생겼으니, 그렇게 하기로 결심했다.

## 미술 사랑꾼

-

- 도대체 얼마나 예술을 사랑하면,
  미술가가 직업이 될 수 있나요?

그러니까 미술가는, 미술을 얼마나 사랑하는가.
굉장히 원초적이고 신선한 질문.
이것은 마치, 배우자가

- 당신, 나 얼마큼 사랑해?

묻는 느낌이랄까.
모든 사람들이 자신의 배우자를 사랑하는지,
나로서는 알 길이 없다.
시간이라는 것이 요망하기도 하고,
사랑의 정의가 무엇인지도 모르겠다.
다만, 나는 그것을 매일 생각하고 매일 한다.
거의 매일이 아니라 빠짐없이 매일.
만약, 매일 보고 싶은 것이 사랑이라면,
나는 미술을 사랑하는 것이 맞다.

## 감상법

–

미술을 감상하는 방법에는 여러 종류가 있다.
열심으로 일주일을 살아 낸 자신에게
선물처럼 보여 주고 싶은 이도,
전문가의 관점으로
그 역사까지를 자세히 알고 싶은 이도 있을 것이다.
그 어떤 감상법도 나쁘지 않다.
그러나 미술가가 직업인 내게 묻는다면,
나는 어쩔 수 없이 그것들을 자세히 들여다보기를 권한다.
작가의 노트를 꼼꼼히 읽고, 작품을 천천히 보는 것.
이 두 행위가 함께 이루어지기를 바란다.
또 미술이 어렵다는 편견은, 편견만은 아니다.
어려울 수 있다.
그래서 작가의 노트가 중요해진다.
미술이 어려운 것을 못 견디는 사람들을 심심치 않게 본다.
미술은 쉬워야 한다고도 말한다.
그러나 미술은 열린 예술이다.
쉬울 수도 어려울 수도 있다.
나에게는 어렵지만 타인에게는 그렇지 않을 수도 있고,

그 반대의 경우도 가능하다.

공부하지 않은 것을,

보는 순간 모두 이해하고 싶은 것은 욕심이다.

그것은 좀 염치없다.

다른 영역들처럼 미술도, 아는 만큼 보이는 부분이 있다.

미술을 감상하는데 공부까지 해야 해요? 묻는다면 나의 답은,

– 어디까지 감상하고 싶으신데요?

## 좋아하는 일을 하면, 매일이 행복할까

-

- 그런 날도 있죠.

좋아하는 일을 업으로 삼았는데도 나날이 즐겁지만 않은 이유.
오히려 반대인 시간이 더 많은 이유.
행복을 위해 재미를 위해 미술하지 않는다. 그 때문이다.
그래서 그것을 하는 과정에 즐거움만 있을 수 없다.
모든 생업이 그렇듯.

특히 나의 경우,
대부분의 작품들이 긍정에서 출발하지 않는다.
군이 말하자면 의아疑訝함이 시작이다.
의심스럽고 이상하게 다가오는 말, 시선, 상황…
그것에서 시작한다.
또 감정만을 그리거나, 정해진 감정을 느끼시라
부추기지 않는다.
즐거움이라는 단어 자체가,
작가의 작품행위와는 어울리지 않는다.

## 꽃그림

–

엄마는 꽃을 좋아했고, 집에는 언제나 꽃이 있었다.
나는 그것에 익숙하다.
그런데 미술하는 사람으로 자란 나는,
그 어쩔 수 없는 사랑스러움을 그리지 않는다.
물론 그렸겠지만, 없다.

나는 왜, 꽃을 그리지 않을까.
나는 그것의 아름다움을 온전히 표현할 자신이 없다.
정확히는, 그것을 아름답게 표현할 의지가 없다.
잘나기만 하고 못나기만 한 생명체는 없다고 믿는다.
못난 것을 보고도 기어코 예쁜 점을 찾아내는 나는,
예쁜 것을 보면서도 어떻게든 못난 점을 찾고 말 것이다.
아마도 나는 그것을 보며, 그러고 싶지 않은 모양이다.

# 삶의 이유

–

— – 그럼에도, 열심히 살아야 하는 이유

해질녘.

이야기가 조금 깊어졌다.

누군가는 가족, 부, 명예, 행복, 종교 등을 이야기하는데,

그 이유가 단 하나의 단어로 정의될 수 있는 것이었나?

나의 철학적 지식이라는 것은 지극히 남루하고 단편적이어서,

철학사 속 중요한 인물들의 이름조차 외지 못하거니와,

그들의 업적과 이름이 잘 매치도 되지 않는다. 하지만

내가 가진 삶에 대한 생각과 방향이,

단 한 명의 철학자로 대표되거나

완벽히 설명되는 느낌을 받은 적은 없다.

내가 생각을 꽤나 복잡한 방식으로 하는 사람이거나,

쓸데없는 고민에

시간과 노력을 들이붓는 사람일 수도 있겠지만,

그것이 틀린 것은 아니니까.

명확한 하나의 단어로

자신의 삶에 대한 충실도나 존재의 이유를 이야기하는 사람은,

신뢰가 가지 않는다.

하나의 이유로 삶을 사는 사람은, 믿을 수 없다.

## 장래 희망

-

- 괜찮은 어른.

아마도 버틀런트 러셀의 글.

- 나는 너의 의견에 반대하지만,
  네가 너의 의견을 자유롭게 발언할 수 있게 하기 위해,
  내 목숨을 바칠 수 있다.

이것이 내가 상상하는 진짜 어른의 모습이고, 장래 희망이다.

## A에게

–

지금의 너는 슬프고 무기력하다.

나는 너의 슬픔을 아는 것 말고, 아는 것이 없다.

그 뿌리가 얼마나 넓고 깊은지, 그것이

너를 얼만큼 잠식시키고 있는지 알지 못한다.

내가 슬프고 무기력했던 날들에 반추해,

너의 것을 짐작할 뿐이다.

다행히 내게는 과거인 그것이

네게는 현재라는 것이 속상하지만, 나는 네게

괜찮아질 거다. 좋아질 거다. 말할 수 없다.

나도 매일이 처음 당하는 하루들이라 아는 것이 별로 없고,

거짓말은 무책임하니까.

그런데도 지금 이렇게 주절주절 편지를 쓰는 이유는,

너의 괴로움이 어떤 식으로 끝날지 알 수 없지만,

내가 너를 많이 아낀다.

결과와 상관없이, 네가 좋다.

## 작가가 되고 싶어요

-

누군가 자신의 앞날에 대해 진지하게 묻는다.

그럼 나는 그에게 무슨 말을 할까.

지금 당신에게 월급 주는 곳에 감사하며 버텨라!

무시와 경멸 속에서.

당신의 꿈과 희망을 위해 용맹하게 돌진하라!

결국은 무시와 격멸 속으로.

그럴 수 없다.

아무도 당신에게 '해요. 말아요.' 할 수 없다.

그래서는 안 되지.

대신,

희망과 두려움으로 빛나는 그의 눈을 깊이 보며,

지난 작가생활을 반성한다.

새로운 이들이 이곳에 발 들이는 것에 무거움을 느낀다.

그들이 겪을 일들이 과거의 나에게 투영되어 보이니까.

처음 만난 그의 앞날이 나와 다르길, 순탄하길 바란다.

저 무거움을 가벼이 하는 것이,

먼저 길 나선 사람의 도리일 텐데.

나는 그의 얼굴을 한 수많은 그들에게 도움이 되지 못했다.

그는 지혜롭고 재능 있는 사람이라 나와는 다르겠지만,
그에게서 내가 보이는 것은 어쩔 수 없다.
나의 언어로 당신을 흔들지 않겠다.
침묵으로 응원한다.

## 선생先生이라는 이름의 무게

: 나의 은사님들에 대한 이야기이다. 가명을 사용하였다.

-

## 빌리

후덕한 인상을 주는 열정가.

나는 그가 학생들을 대하는 태도나 방법이 좋았지만,

그는 내 작업을 그렇게 탐탁하게 여기지는 않았다.

유화 작가인 그에게,

당시 나의 그림은 디자인적인 느낌을 주었다고 한다.

그는 농담조로 '나는 클림트가 싫어.' 했는데, 그 이유가

그 천재 작가가 유명해지면서,

사람들이 그림을 평면적으로 그리기 시작했다는 것.

눈이 마주칠 때마다, 그는 '평면적'이라며 장난을 치곤 했고,

'이번 수업은 망했구나.' 했는데, 성적표의 A가 당황스러웠다.

그에게 유화를 배웠지만,

어른은 이런 사람이구나… 하는 것을 더 크게 배웠다.

필요에 따라, 자신의 취향을 잠시 배제하고

타인의 능력을 직시하는 사람.

대부분의 사람들은 편견 속에서 호불호를 가리며 사는 존재라,

타인이 무엇을 잘 하는지와는 상관없이, 내 성향이 아닌 것에

는 관대하지 못하다.
그렇지 않은 것이, 진짜 어른이구나.

## 케시

조용하고 사랑스러운 그는,
내가 아는 작가 중 최고의 워커홀릭이다.
그는 아마도 천성이 따뜻하고 밝은 사람인데,
반에서 잘 어울리지 못하는 아이들을
세심히 챙기는 구원자이기도 했다.
그렇게 주변의 사람을 다독이고, 일으켜 세웠다.
어찌 보면, 그는 내 유학시절의 정신적 버팀목이기도 했다.
사람에게는 각자가 가진 뛰어남이 있을 것이다.
그것을 얼마나 잘하느냐는, 그의 노력이나 상황에 달렸을 텐데,
내게 천재적인 사람보다 매력적인 사람은, 선한 사람이다.
그러니까 선한 영향력을 발산하는 사람.
그런 그는 공부도 잘했고, 그림도 잘 그리고, 일도 잘해서,
성공한 일러스트레이터이며 유명 대학의 교수이다.
그는 그것을 자신의 재능과 노력으로 이루어 냈다.
앞서 말했듯, 그는 워커홀릭.
언젠가 그에게,

도대체 하루에 몇 시간을 일하는지 물어봤었다.
– 학교강의와 관련된 시간을 빼면, 항상.

성공한 사람들은 다 못됐다고,
재능 있는 사람들은 노력하지 않는다고,
누가 그래?

## 메리

세상의 온갖 사랑스러운 것들을 좋아하는 그는,
정이 넘치는 사업가이다.
그는 내가 만난 사람들 중, 가장 감성이 풍부한 사람인데,
남편과 사별한 지 7년이 지났어도,
그의 이야기를 할 때마다 눈물을 흘린다.
또 그는 항상 감동하는 사람으로, 누군가 작은 선물을 주면,
그것을 가슴에 끌어 안고, 몸을 좌우로 흔들며 좋아했다.
그런 그는, 수완 좋은 사업가이다. 아트 에이전시를 운영한다.
그는 사랑받을 수밖에 없는 성격으로 무장한 여전사 같다.
사람들은 왜인지, 작가는 계산에 어두울 것이라 생각하지만,
주변에는 이재에 능한 작가들이 꽤나 있다.
게다가 그는, 사람의 마음을 끌고

그것을 부리는 것에 천부적이다.
사람이 스스로의 매력을 바로 알고,
그것을 부정하거나 극복하려 하기보다,
활용하며 살아가는 것은, 굉장히 지혜로운 일이다.
감성과 이성을 두루 갖춘 사람들이 있다.
학습으로 가능한 부분이, 분명히 있다.

## 제시

타고난 이야기꾼인 그는,
주변을 장악하는 능력이 탁월한 사람이다.
쉽게 말해서 그는 재미있고 카리스마가 넘친다.
애니매이션의 캐릭터와 이야기를 만들고,
그것이 영화가 되게 하는 일을 한다.
그런데 그가 내게 참으로 가르친 것은 그런 것들이 아니다.
자신이 있는 자리에서 무엇을 해야 하는지,
다시금 생각하게 하는 사람.
학교는 배우는 곳인데, 무엇을 어떻게 얼마만큼 배울 것인가.
만약 장소가 바뀐다면, 그에 맞는 것을 생각해 볼 일이다.
예를 들어, 직장은 돈을 버는 곳인데 돈만 버는 곳인가?
나는 그 안에서 무엇을 얻을 수 있나?

그것을 얻으려면 무엇을 해야 하나?

자신의 자리에서 해야 할 일을 정확히 아는 것은 중요하다.

그가 학생들에게 이런 이야기를 한 적이 있다.

정확한 단어들은 아니겠으나,

그 내용은 틀림없이 이런 것이다.

- 너희들이 학교에 무엇을 배우러 왔는지,

잘 생각해 볼 필요가 있다.

이 명문이라는 학교에서, 이 최고라는 교수들에게서,

그 많은 돈을 내면서,

너희는 친구들과 무엇을 얻어 가려는가 말이다.

너희가 이 학교에서 배우려는 것이,

그림을 잘 그리는 기술이라거나, 색의 조화나 정확한 형태,

자신만의 스타일 같은 것이라면,

지금이라도 그만두는 것이 좋다.

너희가 이 학교에 합격했다는 것은,

적절한 집중의 시간만 주어진다면

혼자서도 그것을 충분히 이룰 수 있다는 뜻이기도 하니까.

그런 것들은 학교와 교수진의 명성 그리고,

너희가 내는 돈의 가치에 1/100도 하지 못한다.

그러니 너희가 배워야 하는 것은,

시간을 사용하는 법, 교수들이 예술과 삶을 대하는

자세와 방식이다.

학교에서 너희에게 살인적인 스케줄을 주는 이유가 있다.

너희들이 미워서가 아니다.

너희는 학교를 졸업하는 순간,

자신의 삶을 책임져야 하는 사람들인데,

시간을 잘 활용하는 사람은 더 많은 일들을

더 효율적으로 해낼 수가 있다.

이곳에서 너희를 가르치는 교수들을 무시하지 마라.

물론 대부분이 후줄근한 옷을 입고 다니고,

재미도 없는 농담이나 하고 있지만,

그들은 너희가 무시해도 될 만한 사람들이 아니다.

그들은 나름 그들 분야에서 최고의 사람들이다.

너희가 이 학교를 들어오는 것이

힘들었다는 사실을 알고 있지만,

그들은, 그러니까 나를 포함한 우리들은,

더 힘든 경쟁률을 뚫고 교수가 되었다.

그러니, 배워라.

학비가 아깝다고 생각해라.

무엇을 가져갈지 끊임없이 생각해라.

너희가 싫든 좋든 그들의 생각이

현재 예술이 가고 있는 방향이고,

그것을 따를지, 바꿀지는 너희들의 몫이다.

나는, 너희가 이곳에서 얻을 수 있는 최대한의 것을 가져가라

고 이야기하는 것이다.

너희는 자격이 충분하니, 가져가는 것에 나태하지 마라.

욕심껏 가져가되, 버릴 것은 버려라.

그것이 학생의 특권이다.

## 헨리

그는 시니컬하고 시크한 디자이너인데,

왜인지 우리는 그를 미워할 수가 없다.

오히려 그는 굉장히 매력적인 사람이다.

나는 그가 검정이 아닌 옷을 입은 것은 본 적도 없다.

그는 트렌드에 민감하고, 멋지지 않은 것을 용서할 수 없다.

물론 그 멋짐이란 것은 꽤나 주관적인데,

그는 자신의 믿음을 밀어 붙일 수 있는,

지식과, 논리와, 말발, 즉 말의 힘을 가진 사람이다.

자신이 생각하는 아름다움을 타인에게 설득시킬 수 있는 힘이,

아무에게나 있는 것이 아니다.

그가 타인에 비해 언어를 구사하는 능력이 뛰어난 사람임에는

틀림없지만, 지식과 논리 없이 그것을 펼친다면,

우리는 그를 거짓말쟁이나 사기꾼이라 부르겠지.

그래서 우리에게는 필요한 지식을 쌓고,

논리를 쌓아 가는 일이 중요하다.
자신에 대한 믿음과 그것을 설득할 수 있는 지식과 논리는,
사람의 말에 힘을 싣는다.

지긋한 나이에 스키니한 뉴요커인 그는,
마지막 학기, 마지막 수업에서 이런 이야기를 했다.
슬프고 재밌는데 지극히 현실적이다.
느리고 뾰족한 그의 말투를 도용해 보자.

– 너희가 졸업을 하면,
(시작은 언제나 조소, 학생들 한 명 한 명과 눈을 맞춘다.)
누군가는 운이 좋아 바로 예술에 관련된 일을 시작할 테지만,
누군가는 동네식당 웨이터로 사회생활을 시작하게 될 거야.
(씨익~ 사악한 웃음, 물론 업종비하 발언이 아니다.)
이제야 내가 왜 예술한다고 했나 후회가 돼?
치과의사나 할걸, 그랬다는 생각이 들어?
그럼, 엄마 아빠가 말렸을 때 말을 들었어야지.
아마 다음번 우리 만남은 레스토랑이 되겠지?
너희는 웨이터, 나는 손님. (또 씨익~ 더 사악한 웃음)
날 만나고 싶으면, 여기 말고 뉴욕으로 와.
뉴욕에서도 꽤 좋은 식당에서 일해야 할 거야.
난 안 좋은 식당은 안 가니까. (이것은, 진심)
그리고 그 좋은 식당의 웨이터,

아무나 하는 게 아니라는 것도 알아 둬.

모든 최고는 아무리 하찮다고 생각되는 일조차,

쉬운 일이 아니야.

그리고 나는 팁이 후하니까,

날 만나면 그날은 운 좋은 줄 알아.

아무튼,

첫 운이 좋다고 끝까지 가는 것도 아니고,

시작이 느리다고 나중에 잘된다는 보장도 없어.

그리고 이 지구에 사는 대부분의 사람들은, 너희가

그 작은 머리로 생각하는 성공과는 거리가 먼 삶을 살지.

그러니까, 너희도 그렇게 살 확률이 높겠지?

(씨익~ 이쯤 되면, 악당)

가상이 아닌 진짜 세상에, 쉬운 일은 없다.

다른 사람들 쉽게 사는 것처럼 보이겠지만, 신경 꺼.

그렇게 보이는 것뿐이고, 설사 그렇다고 해도,

너희에게 그런 일은 절대 일어나지 않을 테니까.

(역시 한쪽 입꼬리만 올려 웃는다.)

누군가는 예술을 포기하고 다른 일을 할 테고,

누군가는 분명 그것으로 성공할 테지.

같은 학교에서, 같은 돈 내고,

같은 교수에게서, 같은 교육을 받았지만,

반드시 그럴 거야. 나는 확신할 수 있지.

인생이라는 게 항상, 그런 식이니까.

공평함 따위는 없다고 생각하고 시작해.

그래야, 그나마 견딜 만하니까.

행운을 빈다.

그런 게, 있다면. (씨익~)

## 그중, 나쁜 사람

-

———— - 예술과 문학 좋아하는 사람 중에, 나쁜 사람 없죠?

나쁜 사람의 정의가 무엇인지 애매하지만,
그들은 어디에나 있다. 있어 왔다.
좋은 사람이 어디에나 있는 것처럼.

예술과 문학을 사랑하는 것과
좋은 사람인 것은 비례하지 않는다.
그럴 수도, 아닐 수도.
인간성은 예술과 문학만으로 만들어지지 않으니까.
그러나,
그것들은 항상 변화의 기회를 준다.
기회 속에 살며 변화하지 않는 것은
기회 없는 사람들의 불변보다 더 큰 슬픔이 된다.

## 작품과 진리

-

– 진리를 찾기 위해 작품하지 않습니다.
　그것이 찾아지는 것이라고 생각하지 않거든요.

작품을 하며 진리를 찾으려는 시도를 해본 적 없다.
그것은 어차피 모든 곳에 있고 언제나 있어 왔는데,
괜히 이름 붙여져 피곤해 보인다.
이 단어가 가진 신비하고 주술적인 뉘앙스, 그리고 왠지
온 인류가 그들의 삶을 통째로 바쳐도
결국에는 알 수 없을 것만 같은
이 약오르는 감정을 좋아하지 않는다.
우리가 그것을 찾거나(어디서?), 깨닫는다(어떻게?) 해도,
삶이 특별히 달라질 것같지 않다. 뿌듯, 하겠지.

진리가 중요하지 않다는 이야기를 하는 것이 아니다.
대단한 것들은 너무 빨리 그 존재가 발견되고 이름 붙여진다.
말 그대로, 대단해서 눈에 띈다.
그러고 나면 세상 사람들이 그것에 대해 한마디씩 한다.
그러면 그것은 아주 흔하고 그저 그런 것처럼,

느껴지기 시작한다.
그것 자체는 아무것도 변한 것이 없는데.

그러니 진리를 위해 작품하지 않는다.
그러나 그것은 반드시, 나의 작품 안에도 있을 것이다.
그것은 어디에도 있어 왔으니까.

## 자연과 공존

-

자연.

세상에서 가장 아늑하고 사랑스러우며,
본질적으로 무섭고 그 속을 알 수 없는 것.
무엇보다 그것에는 감정이 없다.
그것은 의지 없이 이치를 따른다.
자신이 해야 할 일을 한다.
그것이 우리의 환경이다.
산과 바다, 숲 만의 일이 아니다.
우주도 입자도 자연스럽다.
그 안에서 살아가는 것은 우리의 일이다.
그러니 우리는 존재를 위해 서로를 돕는다.
그것은 우리의 자연스러움이다.

공존.

존재를 위해 서로에게 영향을 주는 삶의 형태. 우리는 완벽한
하나의 생명체이지만, 각자 다른 모습과 인성을 가지고 산다.

사람뿐 아니다. 셀 수 없이 많은 생물과 무생물들이 고유의 성향을 가지고 함께 살아간다.

다양한 모습들이 한데 어우러지며 각자의 모습을 잃지 않는다. 작은 것과 큰 것, 연결된 것과 단절된 것, 높은 것과 낮은 것, 새 것과 헌 것 등 언뜻 반대되어 함께 할 수 없을 것 같은 것들이 모여 하나를 이룬다. 이것이 작가가 생각하는 공존의 모습이며, 자연스러운 만물의 생존방식이다.

그 긴 역사와 다양한 서사에도 불구하고 결국, 공존은 우리(나와 상대)의 편안을 위한 것이 아닐까. 함께 안녕히 존재하는 것. 그것이 공존의 궁극적 목표일 것이다.

모두, 안녕安寧하세요.

## 요즘 하는 작품

-

- 질서에 대한 공부 〈높고 낮음, 흐름, 깊고 얕음〉

대단한 것 말고, 스스로가 이해할 수 있는 범위 내에서의 질서.
일부러 줄 세우고 좌우로 정렬하는 그런 것 말고, 자연스럽게
당연하게 그렇게 되어지는 그런 질서.

## 우주. 씨앗.

—

결국 물리物理는 자연이다. 초록초록만 자연이 아니다.
자연自然. 그러니까 사전적으로,
- 저절로 그렇게 되는 모양.
- 사람의 힘을 더하지 않은 천연 그대로의 상태.
- 조화의 힘에 의하여 이루어진 일체의 것.
저절로 여럿이 뭉쳐 이루어진 이 일체의 것은, 인간에게도 적
용된다. 인간도 당연히 자연이니까.
언젠가 자연과 인위의 경계가 모호한 날이 올 수도 있겠지만.

우주의 세계에서는 중력이 지배하고, 양자의 세계에서는 전자
기력, 약한 핵력, 강한 핵력이 지배한다고 한다. 하나의 세상이
다른 규칙으로 돌아가는 이 현상을 인간이 가만 두고 볼 리 없
다. 그래서 사람들은 바쁘다고 한다. 하나의 완벽한 규칙을 발
견하고 싶으니까.
그런데 인간의 세계에서는 그것들 외에 우리를 지배하는 력力
이 하나 더 존재하는 것 같다. 그것은 아마 희망이나 의지, 뭐
그런 이름을 하고 있을 것이다. 정해진 듯하지만 또 그렇지도
않은, 미래를 만들어 가는 힘.

노자의 도덕경을 읽다 보면 씨앗이 하나 보인다.

그 안에 새싹과 나무와 꽃과 잎과 열매를 품고 있지만,

한순간 썩어 버릴 수도 있는, 그런 씨앗.

12월 23일 금요일.

지금을 만들 수도 있는, 그런 씨앗.

### 지인이 묻는다. 요즘 무슨 생각하며 살아?

**높고 낮음, 흐름, 깊고 얕음**
**: 물질의 질서와 인간의 본성에 대한, 지극히 개인적인 연구**

–

작은 알갱이들은 모여, 이 커다란 세상을 이룬다. 이것은 이치理致이다.

대단히 철학적이거나 어려운 이야기는 아닐 것이다. 당연히 그렇다는 뜻이다. 그러니까, 학교에서 배운 원자나 쿼크 같은 작은 입자들이 모여 무언가를 만든다는 것. 그것들은 단순히 모양과 크기만 만드는 것이 아니라, 특성을 만든다. 흥미롭다. 의식 없는 작은 알갱이들은 사물을 만들고, 생각하고 느끼는 생명체도 만든다. 이렇게 만들어진 생명들은 사회와 규칙을 만든다. 또 돌연한 변이로 인해 상상 못 할 방향으로 진화도 한다. 이것은 개체에도 단체에도 적용된다.

그 안에는 분명한 질서가 존재한다.

작가가 생각하는 세상의 질서, 그 가장 기본규칙은 〈높고 낮음, 흐름, 깊고 얕음〉이다. 이것은 물건의 물리적 성질과 인간의 정서적 특성을 포함한다. 연구의 내용은 존재물, 즉 인간을 포함한 모든 유기체와 무기체를 상호작용하게 하는 약속에 관한 것이다. 약속은 질서이다. 물질과 정서를 움직이게 한다. 질서는 사이를 만든다. 사이는 서로 맺은 관계를 뜻하기도 하고,

한곳에서 다른 곳까지의 공간이나 시간을 뜻하기도 한다. 사이에는 거리가 있다. 그것은 당기는 힘과 밀어내는 힘의 균형이다. 물건 사이의 거리는 우주 안의 행성들이나 물건 안의 원자들 처럼 끊임없이 움직이며 유지되는 거리를 만든다. 이것은 마치 망원경과 현미경을 동시에 들여다보는 듯하다. 사람 사이의 거리는 서로의 차이를 만드는 거리를 뜻한다. 인간은 스스로와도 내외하니 내 안에서도 사이가 생기고 고민과 갈등으로 발현된다. 세상의 질서는 과정을 가시적으로 내보인다. 결과는 없다. 조화를 만들어 가는 과정을 우리는 세상이라 부른다.

이렇듯 세상은, 질서와 조화의 과정으로써 〈높고 낮음, 흐름, 깊고 얕음〉을 물리적으로 내보인다. 우리가 눈으로 보는 세상은 명료하지만 그것에 대한 우리의 이해도는 불투명하다. 그 명료함만큼, 불투명하다. 그 질서가 이상 야릇하다. 인간의 정신적, 정서적 부분 또한 물질의 질서와 다르지 않다. 각자의 가치관을 만들고 그것에 따라 움직인다. 누군가는 끊임없이 높으려, 누군가는 자유로우려, 누군가는 깊으려, 평생을 바친다.

〈높고 낮음, 흐름, 깊고 얕음〉은 물질과 인간에 적용된다. '물리적 세상과, 인간과, 인간이 만든 사회'의 원리가 달라 보이지 않는다. 요즘의 나는, 물리적 성질과 인간의 특성, 그들의 질서에 대해 생각하며 산다. 이것은 자연스럽게 세상과 우리에 대한 이야기이다.

## 미술을 보는 시각
### 과정으로서의 결과

–

작가에 따라, 그리고 같은 작가라도 작품에 따라,

보이고자 하는 부분이 다르다.

누군가는 작품의 결과를, 누군가는 과정을 보이고 싶다.

누군가는 완벽함을, 누군가는 순간들이 드러나기를 바란다.

나는 순간과 과정에 집착해서 그것들을 채집한다.

우리 세계는 결과가 아닌 과정으로 이루어졌으며,

과정의 어느 순간을 결과라 부른다 생각하기 때문이다.

어쩌면 나의 일은,

가설을 세우고 그것을 미술의 범위 안에서

증명하는 과정.이겠다.

## 미술의 역할

–

무언가가 존재하는 이유는 수만 가지도 될 수 있겠지만,
개인적으로 믿어 의심치 않는,
미술의 존재 이유가 한 가지 있다.
바로, 화두話頭를 만드는 일.
그러니까 이야기의 첫머리를 만들어 내는 일.
그것을 시작으로 끊임없이
생각하게 하고 느끼게 하고
가치관이나 행동이 변화할 기회를 주는 일.
강요하지 않아도 자발적으로 그렇게 되게 하는 것이
좋은 미술이 아닐까.
더 나은 사람이 될 기회를 주는,
더 나은 사회가 될 기회를 주는, 그런 일.
그래서, 미술을 사랑하는 사람들이 모두
좋은 사람이라고는 생각지 않지만,
그런 이들이 더 많은 기회를 가졌다는 믿음이 굳다.
미술의 힘을 믿으니까.

## 작가의 역할

-

미술의 일이 화두話頭, 이야기의 머리를 내어놓는 것이라면,
작가의 일은 화두火頭, 불의 머리를 내던지는 것이라 생각한다.
미술이 궁극적으로 인간과 사회에 변화의 기회를 꾀한다면,
작가는 그것들을 이루는 마른 풀 같은 마음들에
불티를 날린다.
그것이 언젠가는 불길이 되어 활활 타오르기를 바라며.

## 여행, 위로

-

– 괜찮아. 다 괜찮아.

귓가를 간지린다.
사람의 말로는 위로가 되지 않던 것들을 보듬는다.
괜찮아.는 언어가 아니다.
그것은 누군가의 친절, 스치는 미소,
나의 부재와는 상관없이 돌아가는 세상의 이면 같은 것.
정진.이라는 이름값 해보겠다고 나섰지만,
열심으로도 되지 않아 벅찬 그런 날, 그런 내게.

– 괜찮아. 다 괜찮아.

누군가 말했다면,

– 니가 뭘 알아!

그런데 여행이 말을 걸면 잠자코 듣는다.
그것은 사람의 말이 아니기 때문인가.

— 봐. 정말 괜찮지?

괜찮아.는 언어가 아니다.
그것은 누군가의 웃음소리, 지나치는 바람,
나의 부재와는 상관없이 돌아가는 세상의 이면 같은 것.
보이지 않던 것들을 보이게 한다.
아는 것과 느끼는 것은 같은 것도 다르다.
같은 것도 다른 것이 된다.

일단 —ㅂ의 끝, 다시 하루

모든 여행이 그렇듯, 그것은 설레지만 끝이 나면 현실이다.
그 즐거움의 시간이 길수록 피곤이 쌓이고 일이 쌓인다.
잠은 쏟아지고 할 일이 많다.
창밖은 나른하고, 햇살은 무르고, 의식이 희미하다.
물 컵에 발포 비타민을 넣고 턱을 괴었다.
보글대는 소리를 듣고 있다… … 생각이 났다.
자갈 밟는 소리가 좋다던 말.
언젠가 함께했던 여행에서 너는 그렇게 말했었다.
그것들이 발끝에 채이고 부서지는 소리. 그게 좋다고.

- 보그르르 타다닥
- 바스락 차르르

소리가 겹치더니 사라져 버렸다.
비타민 한 알을 더 넣는다.
조금만 더 너를 붙잡아야지.

소리가 멈추면 놓아줘야지.

– 보그르르 타다닥
– 바스락 차르르

스르르 눈이 감긴다.
이것만 듣고, 오늘 할 일을 해야지.

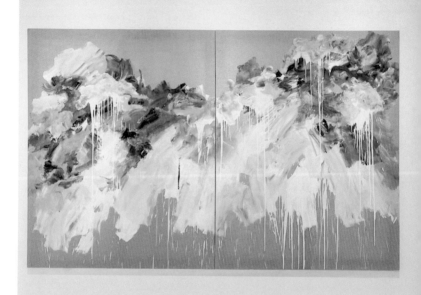

# 미술가 정진C의 아무런 하루

일상, 영감의 트리거

**발행일** 2023년 7월 30일 초판 1쇄

**글·그림** 정진

**발행처** 디페랑스    **발행인** 노승현

**책임편집** 민이언

**출판등록** 제2011-08호(2011년 1월 20일)

**주소** 서울특별시 마포구 양화로81, H스퀘어 320호

**전화** 02) 868-4979    **팩스** 02) 868-4978

**이메일** davanbook@naver.com    **홈페이지** davanbook.modoo.at

**포스트** post.naver.com/davanbook    **인스타그램** @davanbook

© 2023, 정진

**ISBN** 979-11-85264-71-4 03600

「디페랑스」는 「다반」의 인문, 예술 출판 브랜드입니다.